KB141215

변연미

Younmi BYUN

WWW.HEXAGONBOOK.COM

한국현대미술선 049
변연미

2021년 10월 15일 초판 1쇄 발행

지 은 이 변연미
발 행 인 조동욱
편 집 인 조기수
기 획 이승미 최진영(행촌문화재단)
펴 낸 곳 출판회사 헥사곤 Hexagon Publishing Co.
등 록 제2018-000011호 (등록일: 2010. 7. 13)
주 소 경기도 성남시 분당구 성남대로 51, 270
전 화 070-7743-8000
팩 스 0303-3444-0089
이 메 일 joy@hexagonbook.com
웹사이트 www.hexagonbook.com

ISBN 979-11-89688-64-6 04650
ISBN 978-89-966429-7-8 (세트)

변 연 미

Younmi BYUN

049

HEXAGON
Korean Contemporary Art Book
한국현대미술선 049

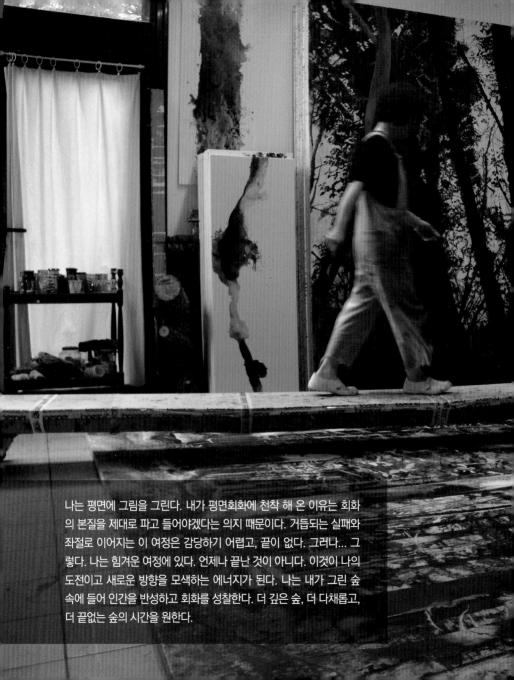

나는 평면에 그림을 그린다. 내가 평면회화에 천착 해 온 이유는 회화의 본질을 제대로 파고 들어야겠다는 의지 때문이다. 거듭되는 실패와 좌절로 이어지는 이 여정은 감당하기 어렵고, 끝이 없다. 그러나... 그렇다. 나는 힘겨운 여정에 있다. 언제나 끝난 것이 아니다. 이것이 나의 도전이고 새로운 방향을 모색하는 에너지가 된다. 나는 내가 그린 숲 속에 들어 인간을 반성하고 회화를 성찰한다. 더 깊은 숲, 더 다채롭고, 더 끝없는 숲의 시간을 원한다.

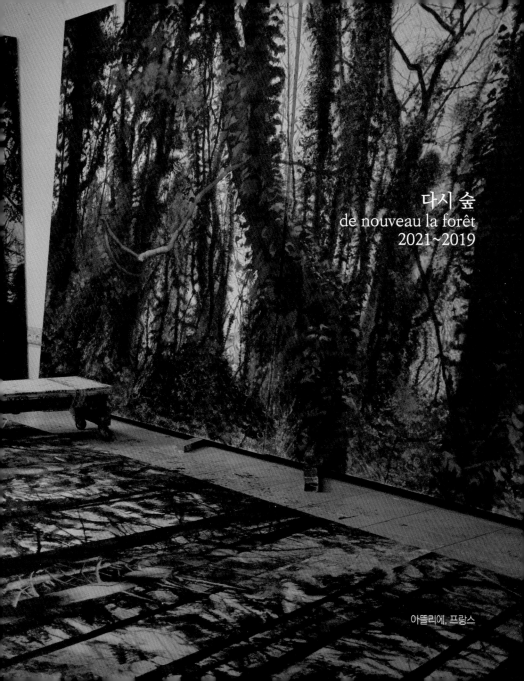

다시 숲
de nouveau la forêt
2021~2019

아뜰리에, 프랑스

검은 숲에서 다시, 숲으로

고충환 (미술비평)

황폐한 숲은 나에게 모든 것을 보여주었다. 삶의 처참한 현장을 가르쳐주었으며, 함성을 지르며 경쟁하는 전쟁터와도 같은 현실의 슬픔을 맛보는 듯하여 참으로 오랫동안 뇌리에서 떠나지 않고 각인 되었다...직선의 나무들이 위태로운 구도로 서 있는 숲. 혼돈에서 아직 깨어나지 않은. 나에겐 대지보다 넓은 화폭이 필요하다...검은색은 잡다한 다른 표현들을 잡아먹고 무겁고 거칠고 상처투성이 몸을 그 자체만으로 존재할 수 있게 도와준다. (작가 노트)

모든 일은 뱅센느 숲에서 시작되었다. 작가의 작업실 근처에 뱅센느 숲이 있었고, 뱅센느 숲을 산책하는 일은 작가의 일과 중 하나였다. 작가는 뱅센느 숲을 산책하면서 문명과는 다른 바람과 공기를 호흡했을 것이고, 도시와는 다른 빛깔과 색깔을 감촉했을 것이다. 그렇게 문명에서 도시에서 멀리 떨어져 있다는 느낌을 즐겼을 것이다. 그리고 그렇게 다른 바람, 다른 공기, 다른 빛깔, 다른 색깔이 작가의 그림 속으로 들어왔다. 비록 사물 대상의 감각적 닮은꼴을 따라 그리는 재현적인 회화가 아니어서 단언할 수는 없지만, 자연과의 교감이나 숲과의 상호작용을 유추해볼 수는 있다. 자연과 작가가, 숲과 작가가 서로 주고받았을 감각과 감정에 일어난 일이 여실하고, 그

렇게 그림은 숲이 주었을 위로와 온기로 다정하다. 꼬불거리는 선 몇 개, 질박하고 거친 선 몇 개, 무심한 듯 툭툭 찍은 비정형의 점 몇 개, 그리고 흐릿한 얼룩의 조합으로 이루어진 작가의 그림은 말하자면 자연과의 교감과 상호작용의 비가시적 실체가 흔적으로 육화된 그림이다. 어쩌면 외관상 프리페인팅 혹은 자유드로잉이라고 해도 좋을, 그렇게 감정의 직접적인 표출이라고 해도 좋을 추상 작업을 하던 초기부터 자연에 대한 공감이 그 저변에 깔려 있었다고 해도 좋을 것이다. 자신도 모르는 사이에 자연 심상 혹은 심성에 물들어 있었다고 해야 할까. 그렇게 이후 본격적으로 숲을 그리기 이전부터 선이 나무를, 점이 꽃을, 그리고 얼룩이 숲을 예견하게 만드는 부분이 있다. 그 그림 한가운데에 뱅센 숲이 있었다.

그리고 1999년 폭풍이 불었다. 폭풍은 프랑스를 휩쓸었고 뱅센느 숲을 망가트렸다. 부러지고 쓰러진 나무들로 가득한 황폐한 숲에서 당시 작가가 조우했던 풍경은 충격이었고, 이후 작가에게 일종의 원형적인 이미지로 각인되었다. 칼 융은 개인의 기억보다 아득한 기억 그러므로 원초적인 기억을 집단무의식이라고 했고, 집단무의식이 반복해서 나타나는 상징 그러므로 반복 상징을 원형이라고 불렀다. 그리고 작가는 검은 숲이

라고 불렀다. 그러므로 검은 숲이 향후 작가의 그림에서 일종의 원형적인 이미지가 될 것이었다.

어쩌면 이 사건을 계기로 전에 보지 못했던 원형적인 이미지를 부지불식간 보게 되었다고 해도 좋을 것이다. 그러므로 검은 숲은 황폐화된 숲의 이미지이면서, 동시에 일종의 원형적인 이미지이기도 한 것이다. 원형적인 이미지? 어떤? 무엇의? 황폐한 숲은 작가에게 삶의 처참한 현장을 가르쳐주었고, 경쟁하는 현실의 슬픔을 맛보게 했다. 숲 자체는 가치중립적이지만, 검은 숲은 의인화된 숲이다. 황폐해졌다고는 해도 사실은 여전히 무심한 숲에 작가가 검은 감정을 이입하면서 처참하고 슬픈 현실을 대리하는 숲으로 그 성분이 변질된 것이다.

그렇게 검은 감정은 처참하고 슬프고 치명적이다. 그리고 치명적인 것으로 치자면 그 지극한 경우가 죽음이다. 그리고 주지하다시피 낭만주의는 숲에서 죽음을 본다. 죽음이 삶을 정화한다고 본 것인데, 숲이 삶을 정화한다는 관념이 어디서 유래했는지 알 수 있는 대목이기도 할 것이다. 그렇게 검은 숲 그러므로 검은 감정은 향후 작가에게 치유 불가능한 트라우마로 남았다고 한다면 지나친 상상력의 비약이라고 할까. 이로써 적어도 이후 작가가 본격적으로 숲을 파고들게 된 계기이며 사건이 된 것은 분명해 보인다.

흔히 숲은 치유와 위로를 주는 것으로 알려져 있다. 그러나 그 관념은 인간 본위의 생각일 뿐이다. 굳이 범신론과 물활론, 토테미즘과 애니미즘, 그리고 영성주의를 소환하지 않더라도 숲은 영적이고 주술적이고 신비적이고 신적인 대상 그러므로 선과 악, 도덕과 윤리 나아가 미학마저 초월한 대상이다. 자연은 인간을 짚으로 만든 개처럼 본다고 했다(노자). 인간이 저를 뭐라고 부르든 아무런 상관이 없고, 자연을 명명하는 개념은 다만 인간의 일 일 따름이다. 그렇게 자연과 인간, 자연과 개념 사이에는 건널 수 없는 강이 흐른다. 언제나 개념화되지도 의미화되지도 제도화되지도 않은 채 엄연한 현실로서 존재하는 것들이 있는 법이다. 궁극은 언제나 손에 잡히지 않은 채 미증유의 대상으로 남아있는 법이다. 하나의 의미(그러므로 개념)란 언제나 미세한 차이를 만들어내면서 끊임없이 연기될 뿐, 궁극적인 의미, 최종적인 의미, 바로 그 의미는 끝내 붙잡을 수가 없다(자크 데리다의 차연). 그렇게 실재는 의미의 손아귀를 빠져나간다.

예술이 여전히 자연에 기대고 있는 부분이며, 그럼에도 자연(그러므로 자연에서 캐낼 수 있는 의미)이 여전히 고갈되지 않은 채로 남아있는 이유가 여기에 있다. 흔히 작가의 숲 그림이 세고 거칠고 낯설다고 느끼는 사람들이 있다. 그것은 어

쩌면 당연한 감정이기도 할 것인데, 작가의 숲 그림은 사람들이 기대했던 치유와 위로를 주지 않기 때문이다. 간과된 그러므로 어쩌면 억압된 자연의 부분, 말하자면 영적이고 주술적이고 신비적인 부분, 개념화되지도 의미화되지도 제도화되지도 않은 채 엄연한 현실로서 존재하는 부분, 그러므로 어쩌면 죽음과 숭고를 통해 정화하는 부분을 되불러오기 때문이다. 그러므로 어쩌면 사실은 본질적인 치유와 궁극적인 위로를 주기 때문이다.

그렇게 작가는 직선의 나무들이 위태로운 구도로 서 있는 숲을, 혼돈에서 아직 깨어나지 않은 숲을 검은색으로 그렸다. 여기서 검은색은 존재의 본질을 직면하게 해주고(잡다한 다른 표현들을 잡아먹고), 상처투성이 존재를 존재 자체로 받아들이도록 해준다. 전쟁터와도 같은 현실에서 오직 슬픔을 맛볼 수 있을 뿐인 존재, 그러므로 어쩌면 여전히 자신이면서 자기의 또 다른 타자(자기_타자)와 화해하게 해준다. 모든 진지한 인간은 비극적 인간이다. 존재에서 연민을 본다는 점에서 이타적 인간이기도 하다. 작가는 황폐한 숲에서 이런 연민을 보았고, 그러므로 검은 숲 그림에 이런 이타적 인간의 입김을 불어 넣고 있는지도 모를 일이다.

그렇게 작가의 숲 그림은 사실은 오히려 진정한 의미에서의 치유와 위로를 준다. 황폐화된 숲이 치유와 위로를 준다는 점에서 역설적이다. 그리고 주지하다시피 예술은 역설에 상당할 정도로 빚지고 있고, 그런 점에서 작가의 검은 숲 그림은 예술의 본질이며 실천 논리에 부합하는 면이 있다.

그리고 작가는 검은 숲 이후, 다시 숲을 그린다. 검은 숲과 비교해보면 재생되는 숲을 그린다고 해도 좋을 것이다. 이번에는 제법 숲의 위상과 위용을 갖추고 있다. 그럼에도 여전히 일반적(그러므로 상식적)이지는 않은데, 아마도 종전 검은 숲에 대한 무의식적 끌림이 여전히 작용하고 있을 것이고, 그 자체가 풍경을 매개로 한 작가만의 고유한 회화를 가능하게 해주는 원인이라고 해도 좋을 것이다. 그렇다면 작가의 숲 그림은 일반적인 경우와는 어떻게 다른가. 숲을 매개로 풍경을 매개로 자신만의 회화적 아이덴티티를 어떻게 열어놓고 있는가.

작가의 그림에서 인상적인 경우로 치자면 압도적인 스케일을 들 수 있다. 그림 위쪽으로 하늘이 살짝 보이는 경우도 있지만, 대개는 숲이 화면 전체를 채우고 있어서 마치 숲속에 들어와 있다는 인상을 준다. 숲속에서 울울한 나무들을 올려다보고 있다는 인상을 준다. 숲의 일부로 내가 동화되고 있다는 느낌을 준다. 흔히 멀리서 숲 전체를 조망하는 경우, 아니면 숲 혹은 산을 중첩 시켜 그 깊이를 파고드는 경우와는 구별된다. 숲속에 들어와 있다는 느낌이나, 숲속에서 하늘

을 가리고 있는 나무들을 올려다보고 있다는 느낌은 말하자면 앙각법으로 나타난 특유의 시점에 기인하는 바가 크다. 여기서 시점은 그저 보는 것이 아니라, 세계를 보고 사물을 대상화하는 주체의 관념 그러므로 태도를 반영한다. 흔히 앙각법은 기념비적인 동상 제작에 적용되는 이데올로기의 전형으로 알려져 있지만, 작가의 경우에는 검은 숲에서부터 견인된 자연에 대한 경외감과 원초적인 숲이 자기 속에 품고 있는 알 수 없는 에너지와 생명력을 강조하려는 작가의 태도가 반영된 경우로 보면 좋을 것이다.

그렇게 작가의 숲 그림은 숲과 내가 동화되고 있다고 느끼게 만든다. 이런 일체감은 어떻게 가능한가. 물아일체의 경지며 우주적 살(메를로 퐁티)의 차원은 어떻게 열리는가. 내가 숲속에 들어가 있다고 느끼게 하려면 먼저 작가가 숲속에 들어가야 한다. 나에겐 대지보다 넓은 화폭이 필요하다는 작가의 말은 아마도 그런 의미일 것이다. 실제 크기를 말한 것이라기보다는 실재를 담아낼 수 있을 만큼 큰 그림이라는 의미로 이해하면 좋을 것이다. 이 말은 수사적 표현이 아닌데, 작가는 실제로 숲속으로 걸어 들어가고, 숲속에서 그림을 그린다. 그림 속에서 그림을 그리면서 숲을 일군다. 무슨 말인가. 흔히 그렇듯 그림을 세워놓고 그리는 대신, 작가는 화면을 바닥에 깔아놓고 그림을 그린다.

전설 같은 이야기지만, 그림 속에 들어가 스스로 무당이 되었다는 사람이 있다. 잭슨 폴록이다. 무당이 뭔가. 대상과 혼연일체가 돼 나와 대상의 경계를 넘나드는 사람, 주와 객의 경계를 지우는 사람 그러므로 어쩌면 반신이다. 작가의 경우로 치자면 검은 숲이 무당이고 반신이다. 그러므로 작가의 숲 그림은 어쩌면 여전히 검은 숲이 연장된 경우로 봐도 좋을 것이다.

그렇게 작가는 숲을 그린다. 한눈에도 꽤 감각적이고 재현적이고 사실적이다. 여기에 스케일도 압도적이다. 그렇다면 작가의 그림은 노동집약적인 그림인가. 세부를 파고드는 집요한 그리기의 사례를 예시해주고 있는가. 그렇지는 않다. 오히려 작가의 그림에 대해서는 멀리서 볼 때 틀리고 가까이서 들여다볼 때가 다른 경우 그러므로 어쩌면 하나의 화면 속에 다른 국면을 포함하고 있는 경우로 보면 좋을 것이다. 가까이서 작가의 그림을 보면 사물 대상을 작정하고 묘사한 경우와는 거리가 먼, 의외성과 우연성 그리로 여기에 때로 즉흥성마저 느껴진다.

종전 검은 숲을 그릴 때 작가는 모래와 본드 그리고 먹을 혼합한 안료를 사용해 거칠고 질박한 느낌을 주었다면, 이번에는 먹 대신 커피 가루를 혼합한다. 그렇게 혼합된 재료로 먼저 바탕화면을 조성한 연후에 그 위에다 그림을 그리는데, 미처 바탕화면이 채 마르기도 전에 그러므로 여전히 습기를 머금고 있는 화면 위에 묽게 탄 안료를 떨어트리거나 흩뿌린다. 그러면 바탕화면

에 조성된 미세 요철 사이사이로 안료가 스며들거나 번져나가면서 크고 작은 비정형의 얼룩을 만든다. 우연성이 열어놓는 예기치 못한 효과를 포함하는 그 과정을 수도 없이 반복 하다 보면 얼룩들이 모여 나무도 그리고, 숲도 일구고, 하늘도 열어놓는 것이다. 그리고 여기에 바람과 대기, 온기와 습기를 머금은 기운과 같은 비가시적이고 비물질적인 실체마저도 그 형상을 얻는 것이다.

그러므로 작가의 그림에 대해서는 일면 얼룩들의 회화로 정의해도 좋을 것이다. 얼룩들이 회화적 단위원소 그러므로 모나드가 되어 형상을 일구는 그림이다. 그 자체 회화의 터치를, 인쇄매체의 망점을, 미디어의 픽셀을 대체하는, 그보다는 현저하게 가변적인 변수에 노출된 또 다른 회화적 가능성을 열어놓고 있다고 해도 좋을 것이다.

물기를 머금은 시커먼 나무 위로 연녹색의 이끼가 피막처럼 뒤덮고 있는, 몽글몽글한 얼룩들이 배경 화면에도 그리고 나무 위에도 포자처럼 포진하고 있는, 비록 드문드문 나무 사이로 하늘 조각이 보이지만, 대개는 시커먼 실루엣으로 환원돼 보이는 나무들이 화면을 징악하고 있는, 나뭇가지 사이사이로 비쳐드는 빛 조각 혹은 빛 알갱이가 반짝이며 존재를 드러내는 숲 그림이 원시적인 그러므로 원초적인 숲의 생명력과 만나게 한다. 인간의 인식이 미치지 못하는 자연, 처녀지로서의 자연과 대면케 한다.

좀 과장해서 말하자면 현대인은 자연을 상실했다. 자연 자체보다는 인간의 욕망에 복무하는 고분고분한 자연으로 그 의미가 축소된 시대를 살고 있다. 자연 자체보다는 미디어와 엽서 속 자연 이미지를 더 친숙하게 느끼는 시대를 살고 있다. 그렇게 정작 자연 자체는 인식 밖으로 밀려난 시대를 살고 있다. 여기에 작가는 에너지와 생명력, 주술과 신비, 삶과 죽음, 죽음과 재생, 비극과 숭고, 그리고 여기에 영적 환기력마저 자기의 한 본성으로서 포함하고 있는 숲을, 원초적이고 원형적인 숲을 대질시킨다. 자연을 상실한 시대에 마주한 그 숲이 더 울울하고, 더 어둑하고, 더 아득하고, 더 깊다.

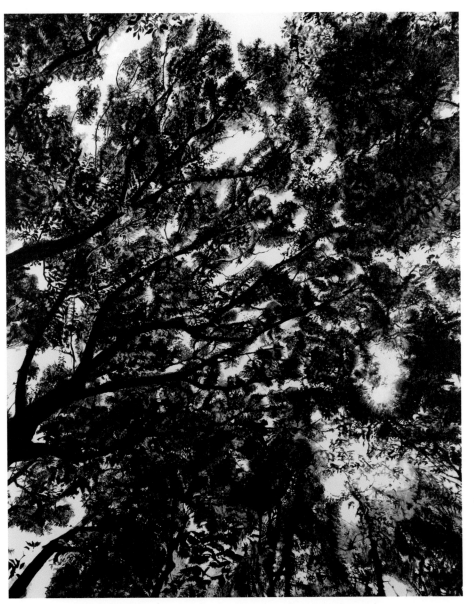

다시 숲/de nouveau la forêt 227×182cm acrylic, coffee grounds on canvas 2021

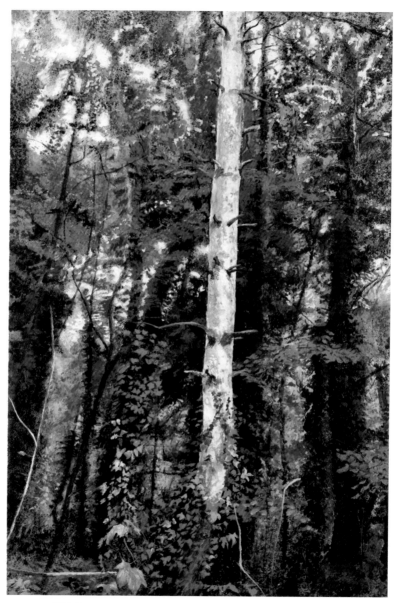

다시 숲/de nouveau la forêt 194×130cm acrylic, coffee grounds on canvas 2019

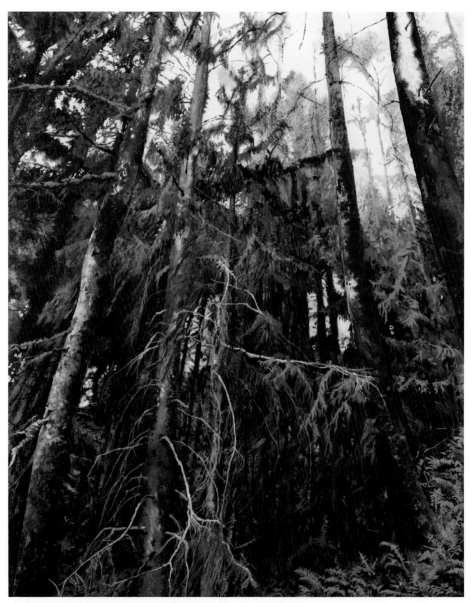

다시 숲/de nouveau la forêt 227×182cm acrylic, coffee grounds on canvas 2021

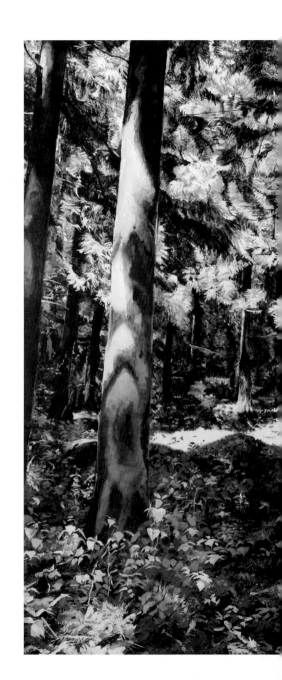

다시 숲/de nouveau la forêt
194×259cm
acrylic, coffee grounds on canvas
2021

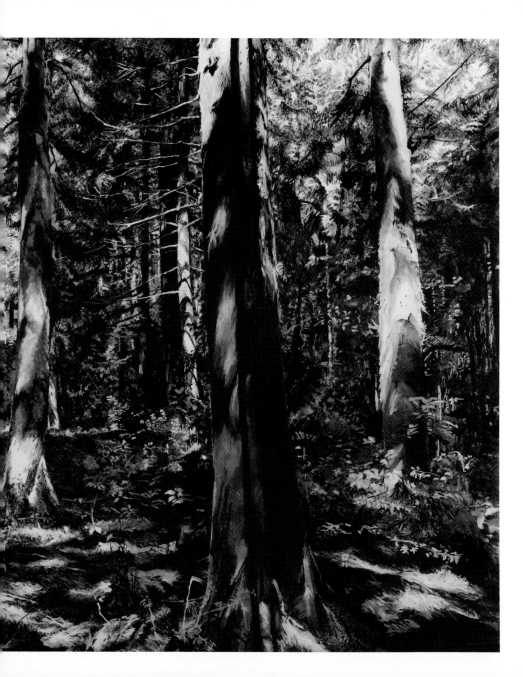

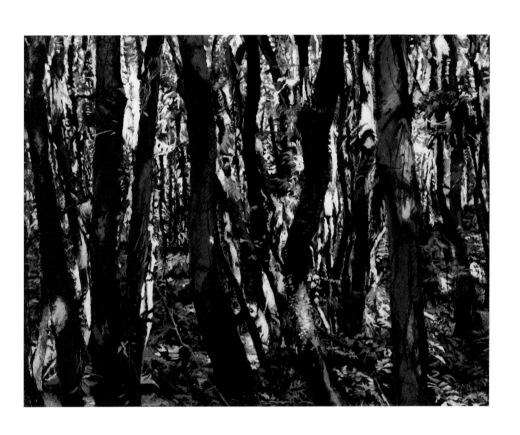

다시 숲/de nouveau la forêt 91×116.8cm acrylic, coffee grounds on canvas 2021

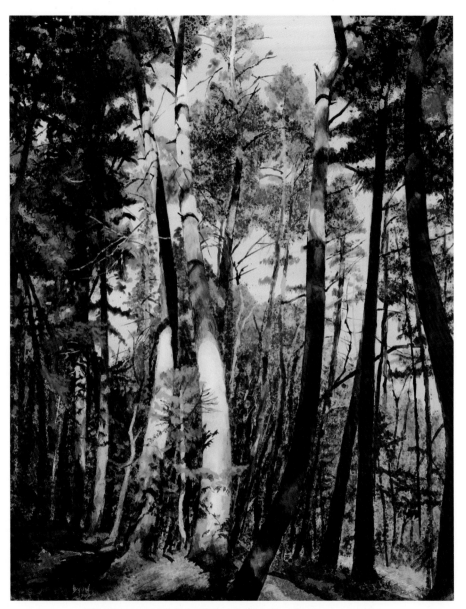

다시 숲/de nouveau la forêt 116.8×91cm acrylic, coffee grounds on canvas 2021

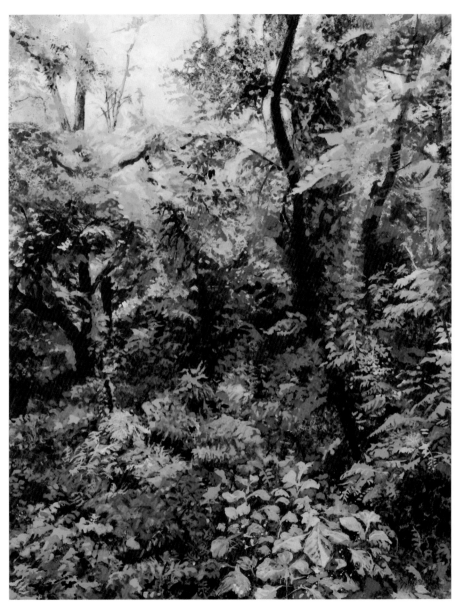

다시 숲/de nouveau la forêt 116.8×91cm acrylic, coffee grounds on canvas 2021

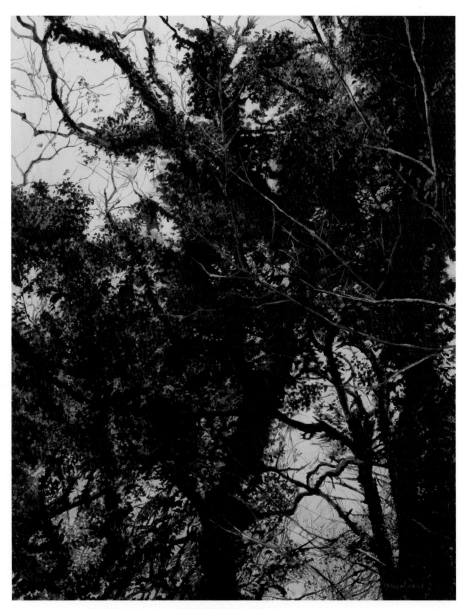

다시 숲/de nouveau la forêt 116.8×91cm acrylic, coffee grounds on canvas 2021

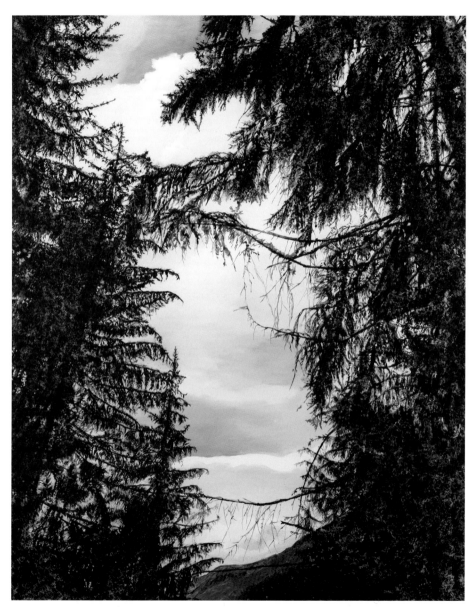

다시 숲/de nouveau la forêt 227×182cm acrylic, coffee grounds on canvas 2021

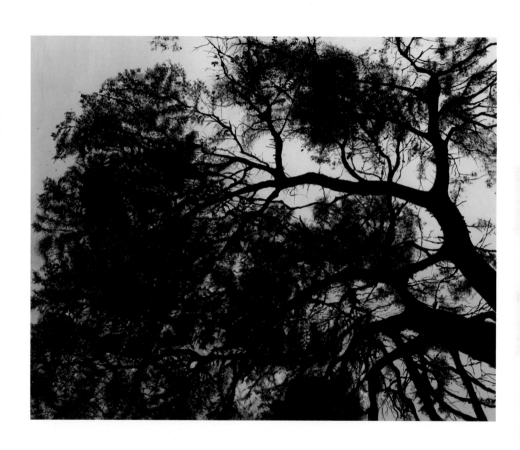

다시 숲/de nouveau la forêt 130×162cm acrylic, coffee grounds on canvas 2020

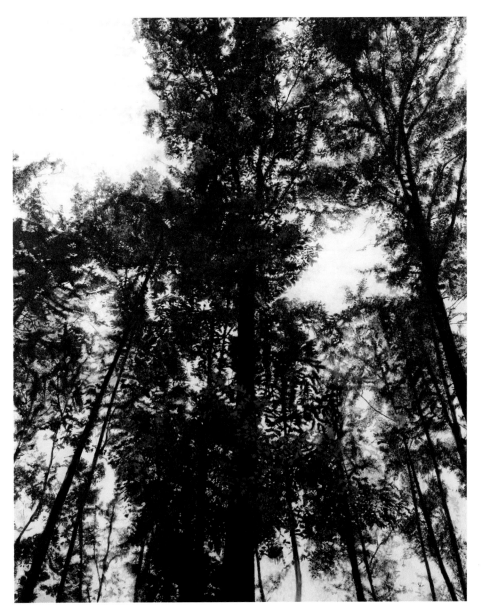

다시 숲/de nouveau la forêt 227×182cm acrylic, coffee grounds on canvas 2020

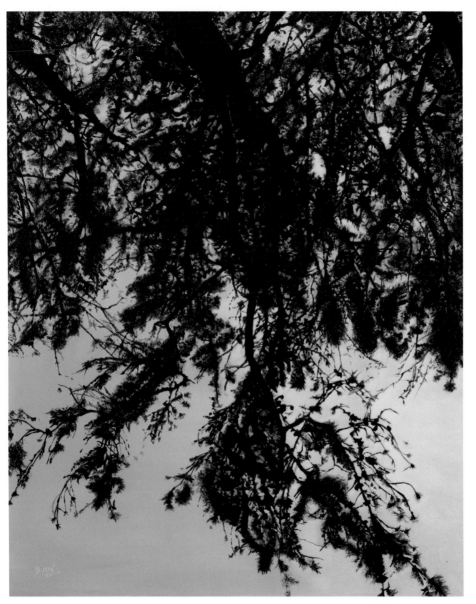

다시 숲/de nouveau la forêt 162×130cm acrylic, coffee grounds on canvas 2020

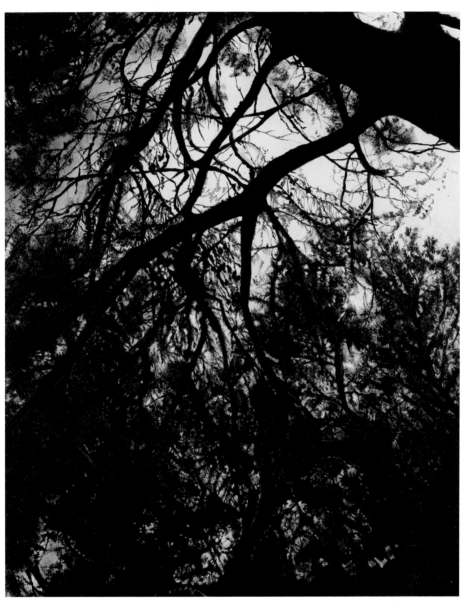

다시 숲/de nouveau la forêt 162×130cm acrylic, coffee grounds on canvas 2020

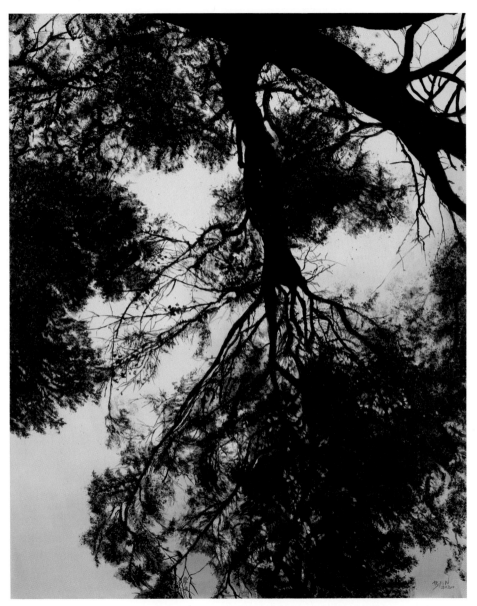

다시 숲/de nouveau la forêt 162×130cm acrylic, coffee grounds on canvas 2020

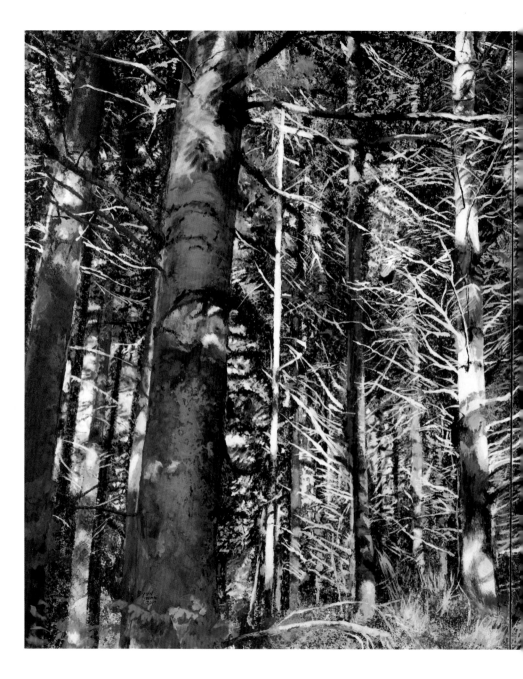

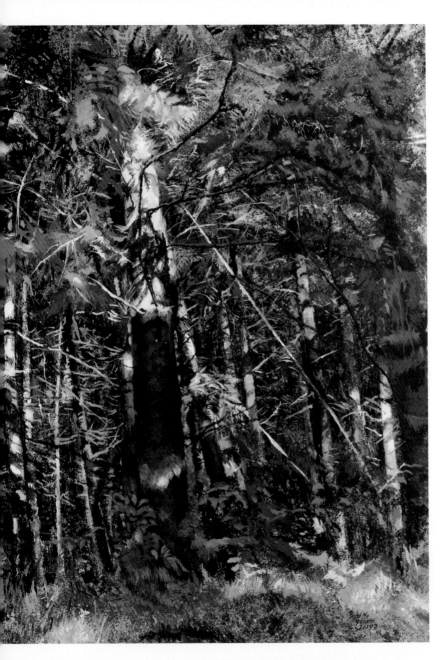

다시 숲
de nouveau
la forêt
162×260.6cm
acrylic,
coffee grounds
on canvas
2020

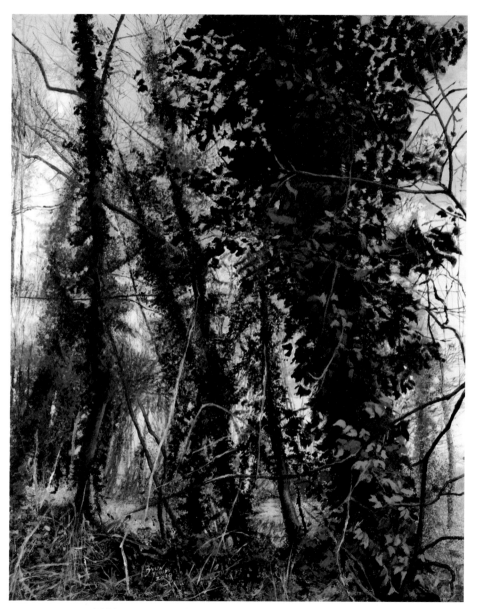

다시 숲/de nouveau la forêt 162×130cm acrylic, coffee grounds on canvas 2019

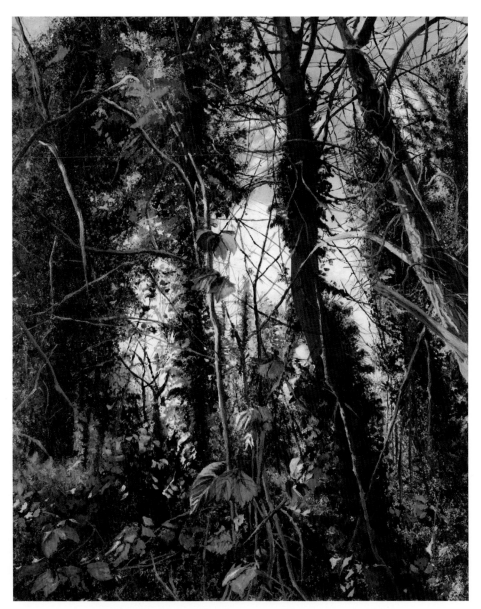

다시 숲/de nouveau la forêt 162×130cm acrylic, coffee grounds on canvas 2019

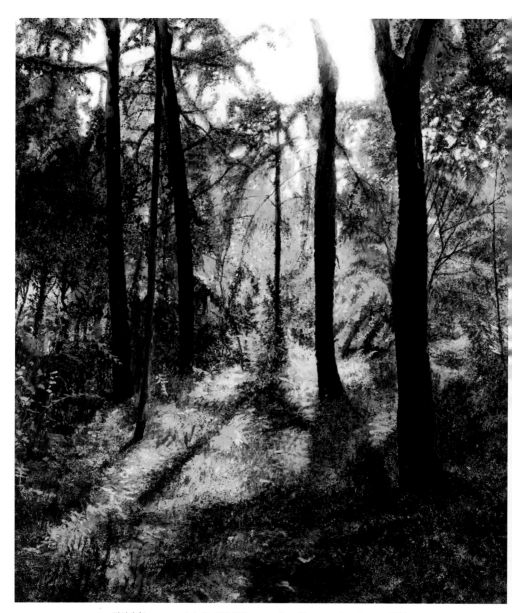

다시 숲/de nouveau la forêt 162×130cm acrylic, coffee grounds on canvas 2019

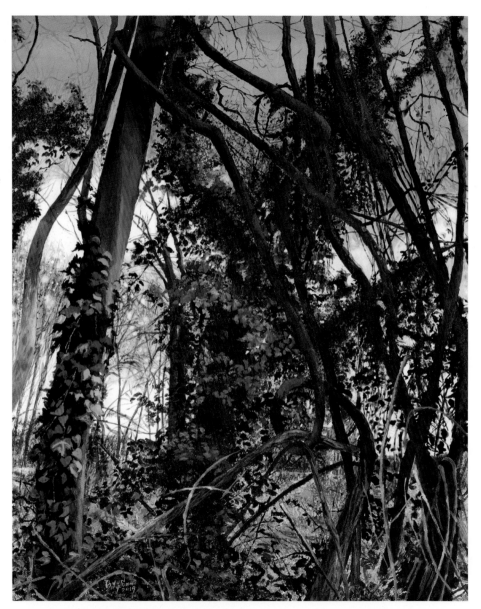

다시 숲/de nouveau la forêt 162×130cm acrylic, coffee grounds on canvas 2019

spectral forest
forêt spectrale
2018-2012

나는 단단한 껍질을 가진 나무와, 잎은 무성하고, 가지들은 서로
엉키어 제 몸의 근원을 알 수 없게 한 덩어리가 되어있는 숲을
원한다. 거기에 또다시 줄기는 늘어지고 가지들은 얽혀 쉼 없이
새로운 잎사귀들이 돋아나는 습기가 가득한 숲을 원한다. 녹색
으로 들어 차 있는 공간 자체가 생명으로 느껴지는 숲을 그려야
한다. 인간의 손길이 닿지 않은 처녀림 같은 숲이다.

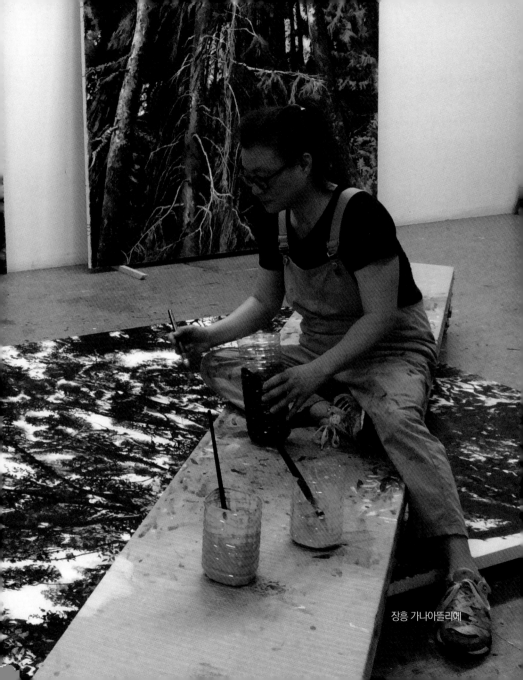

장흥 가나아뜰리에

숲의 교차

앙드레 데르발 (문학박사)

변연미 작품의 중요한 부분은 로타르*와 만나면서 결정되었다.
그러나 그녀의 그림에 스며든 힘과 마법은... 정작 마술사 만드레이크의 친구인 헤라클레스(로타르)와는 아무런 관련이 없다.
변연미와 문제의 만남을 이룬 로타르는 1999년 12월에 북유럽을 강타한 또 다른 로타르, 폭풍 로타르이다.

황폐한 풍경, 수직성을 잃고 가지들은 꺾이고 혼란 속에 얽혀 있는 나무들이 여기저기 흩어져 있다. 음울한 반음계, 깊고 어두운 갈색, 그리고 암흑같은 커피 찌꺼기들은 더 강조되었다.
우울한 엄숙함으로 인해, 서로 교차된 숲의 거대한 나무토막들 묘사는 이교도의 봉헌소와 그리스도의 십자가 처형 장면이 결합되어 있는 것처럼 보인다. 이것은 변연미의 초기작에서 찾을 수 있는 신성한 숲, 루카스의 이미지와 연결된다. 재난 후 나무 위에 있던 시체가 사라진.

서서히 우거진 숲의 형태가 드러나며, 신비가 나타나 자리를 잡는다. 잎사귀는 다시 등장하여 공기의 숨결을 증거하며 가지에서 가지로 휘감긴다. 그리고 수년에 걸쳐, 그녀의 작품은 점점 더 태양빛을 강조함으로써, 완전히 재구성되고, 재

창조된 숲의 세계를 묘사한다. 그러나 원래 상처, 혼돈의 흔적을 간직한 자리를 유지하면서.
이런 이유로, 작가는 몇 년 전 전시회 제목을 유령의 숲이라 붙였다. 이 나무의 세계는 단지 식물성 만에 국한된 것이 아니다. 덧없는 패턴, 무수한 가능성에 의해 생성된 미묘한 굽이침, 나무 껍질 뒤에 숨겨져 있는 시선, 등을 느낀다.

이제껏 변연미를 살아있게 한 움직임은, 나무향 짙고 열기가 가득한 광대한 풍경을 전개한다. - 돌출된 광선은 바람의 영향으로 떨리면서, 만화경 같은 색 공간을 구분한다. 의도적인 조명 효과로, 섬세한 황금빛 갈색 유약을 입힌 것 같은 잎사귀와 이끼는 원시의 숲으로 돌아가는 백일몽에 젖게 하며. 이 모든 것이, 다시 한 번 생생한 숲을 초대한다. (번역 : 박상희)

*로타르: 미국 최초 수퍼 히어로 영화 "마술사 만드레이크(MANDRAKE THE MAGICIAN)" 에서 마술사 만드레이크와 힘을 합쳐 범죄와 싸운 세상에서 가장 힘센 아프리카 왕자.

À la croisée des bois

André Derval (Docteur en littérature moderne)

Pour une part importante, l'oeuvre de Younmi Byun s'est décidée lors de la rencontre de Lothar. Rien à voir avec le compagnon herculéen du magicien Mandrake, encore que force et magie imprègnent sa peinture... Mais la rencontre en question concerne un autre Lothar, nom attribué à la première tempête de décembre 1999 sur le nord de l'Europe, aux effets dévastateurs.

Spectacle de désolation, omniprésence du bois ayant perdu sa verticalité – des bois aux angles brisés, enchevêtrés dans la tourmente. Gamme chromatique lugubre, de bruns ténébreux, profonds, rehaussés et noircis de marc de café. Par sa sombre solennité, la représentation de ces grands bouts de bois entrecroisés rejoignait celle des évocations de bois sacrés, du lucus, que l'on pouvait trouver dans les premières toiles de Younmi Byun, combinant enclos votif païen et scène de la crucifixion christique. Absence du corps sur le bois après le désastre.

Au fil des vues de la forêt se relevant peu à peu, le mystère se révèle et s'installe. Les feuilles réapparaissent et témoignent des souffles d'air, sinuant de branches en branches. Et au fil des années, les tableaux dépeignent un univers sylvestre se reconstruisant de fond en comble, se réinventant grâce à l'apport de plus en plus accentué de la lumière solaire mais conservant par endroits les marques de la blessure originelle, du chaos.

D'où l'appellation de forêt spectrale, que l'artiste a utilisée pour le titre d'une exposition il y a quelques années. Ce monde d'arbres n'est d'ailleurs pas uniquement végétal – on le sent parcouru de motifs fugaces, d'ondes subtiles créés par une myriade de possibles, épiant, cachés derrière les écorces.

Le mouvement qui anime désormais Younmi Byun déploie de larges paysages à la touffeur boisée – en surplomb, les rayons délimitent les espaces de couleurs, en kaléidoscope, tremblant sous l'effet du vent. Feuillages et mousses sont recouverts de glacis délicats, mordorés, en une illumination délibérée, comme une rêvasserie de retour à la forêt primaire. Tout invite de nouveau à faire chair.

연미...

파스칼 오비에 (영화감독)

숲을 가로지르는 아침 바람 같다. 바스락거리는 소리, 숲과 나뭇잎을 가르는 숨결. 얼마나 다양한 녹색들이 아마존 열대 우림의 구성원들을 구별해주고 있을까요? 그리고 연미, 그녀는 자기 팔레트에 몇 가지 초록을 갖고 있을까요? 내 침대 바로 위에, 내 방을 밝히며 내 영혼에 휴식을 주는 변연미의 나무 하나를 갖고 있는 행운이 내겐 있습니다. 내가 영혼이 무엇인지 안다면, 남자와 여자 외에는 믿지 않는 내가. 그리고 이들이 어우러져, 혹은 독자적으로 행하는 것: 예술만을 믿는 내가.

맞아요, 예술, 회화는 거대하지 않은가요?

연미가 그린 이 모든 나무들은 거대합니다. 전 시대에 걸쳐, 서로 거리를 두거나 혹은 서로 얽힌 채, 태양 광선을 걸러내거나 겨울에 맞서는, 강인하면서도 거만하고, 친근하며 부드럽거나 사납기도 한 나무들이 자라나는 전 공간의 온 숲들. 영원한 자연, 감싸주는 자연, 모든 기쁨과 모든 신비의 자연. 넌 여기, 숲의 경계와 깊이를 드러내는 큰 캔버스에서, 그려지고, 펼쳐지며, 환하게 빛을 발하고 있구나. 웅장하며, 무한히 반복되고, 매번 다르며, 놀랍고, 새롭고, 너무나도 신선하게...

연미는 고요한 아침의 나라에서 온 요정인데, 그녀의 나무들은 우리를 열렬히 맞아들이며, 우리를 온 세상과 화해시킵니다. 그녀의 그림은 이 모든 가지에서 기쁨에 떱니다. 그 효과가 "현실" 같이 박진감이 넘치는데, 우리는 다가서며, 그녀의 붓 터치 하나 하나와, 녹색과 안개를 폭발시키는 빨간색까지, 색의 혼합 하나 하나를 발견해갑니다. 우리는, 나는 경탄합니다. 《숲 속을 산책합시다..》 늑대가 있지는 않을까요? 아무것도 확실하지는 않지만, 무성한 잎사귀에서 뿜어져 나오는 평화가 우리에게 평화롭게 잠들도록 권유합니다. 이 귀중한 녹지가 우리에게 제공하는 산소를 호흡하도록.

나는 미술사가도, 비평가도, 공인된 평론가 또는 비슷한 그 무엇도 아닙니다. 나는 아마추어죠. 다시 말해, 내 선택을 인도하는 것은 오직 사랑뿐이며, 예술과 삶의 애호가로서, 유쾌한 시인 옆에, 숨어 지내는 듯 보이는 매우 귀한 사람, 변연미의 매우 강하고 활력을 주는 작업을 찬미하는 것입니다. 이끼와 녹음 사이로 산책하고, 나무 사이를 뚫고 나오는 하늘과 사시사철 떨어지는 잎사귀들을 발견하러 가세요.

당신 자신을 정말로 행복하게 만드는 그것을 집에 늘이세요. 집안에 숲 전체를, 이것이 바로 꿈이 아닐까요? (번역 : 이춘애)

Younmi...

Pascal Aubier (cinéaste)

Comme le vent du matin qui traverse la forêt. Un bruissement, un souffle qui fend les bois, les feuillages. Combien de verts différents distinguent les habitants de la forêt Amazonienne ? Et Younmi, combien en a-t-elle sur sa palette ? J'ai la chance d'avoir juste au dessus de mon lit un arbre de Younmi Byun qui éclaire ma chambre et repose mon âme. Si je sais ce qu'est une âme, moi qui ne crois à rien qu'à l'homme et à la femme. Et à ce qu'ils font ensemble ou séparément : l'art.

Oui, l'art, la peinture, n'est-ce pas immense ?

Tous ces arbres peints par Younmi sont immenses. Des forêts entières, de tous les temps, de tous les endroits où poussent les arbres qui s'espacent ou s'enchevêtrent, qui filtrent les rayons du soleil ou qui font face à l'hiver, résistants hautains et familiers, tendres ou féroces. Nature éternelle, nature enveloppante, nature de toutes les joies, de tous les mystères. Te voici peinte, répandue, illuminée sur les grandes toiles qui disent l'orée et la profondeur des forêts. Magnifique, infiniment répétée et chaque fois différente, saisissante, nouvelle, si fraîche...

Younmi est une fée venue du pays du Matin Calme, ses arbres nous fêtent, nous réconcilient avec le monde entier. Sa peinture exulte de toutes ces branches. Même si l'effet est saisissant de « réalité », on s'approche et l'on découvre chaque touche de ses pinceaux, chaque mélange de couleur, jusqu'au rouge qui explose le vert et la brume. On est,

je suis émerveillé. « Promenons-nous dans les bois... » Le loup n'y est-il pas ? Rien de sûr, mais la paix qui émane de ses frondaisons nous invite à dormir tranquilles. À respirer l'oxygène que nous offre cette précieuse verdure.

Je ne suis pas historien d'art, ni critique, ni commentateur agréé ni rien de ce genre. Je suis amateur, c'est à dire que c'est l'amour seul qui guide mes choix et c'est en tant qu'amateur de l'art et de la vie qu'il me prend de louer le travail si fort et si revigorant de Younmi Byun, personne trop rare qui semble se cacher, près d'un poète joyeux. Allez vous promener dans le moussu et le feuillu, découvrir le ciel qui perce, les feuilles qui tombent en toutes saisons.

Faite vous vraiment plaisir et ramenez-en à la maison. Toute une forêt chez soi, n'est-ce pas le rêve ?

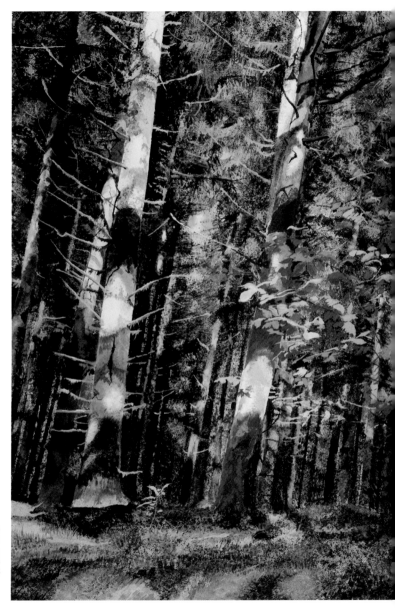

spectral forest/forêts spectrale
250×400cm
acrylic,
coffee grounds on canvas
2018

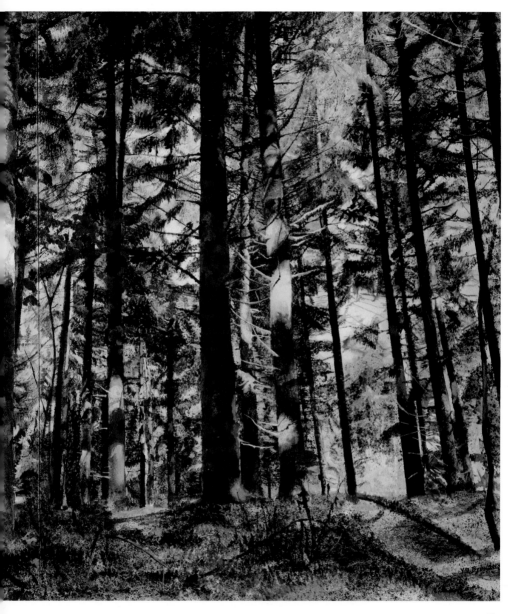

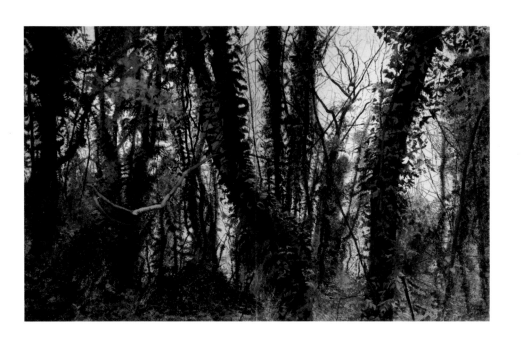

spectral forest/forêts spectrale 250×400cm acrylic, coffee grounds on canvas 2018

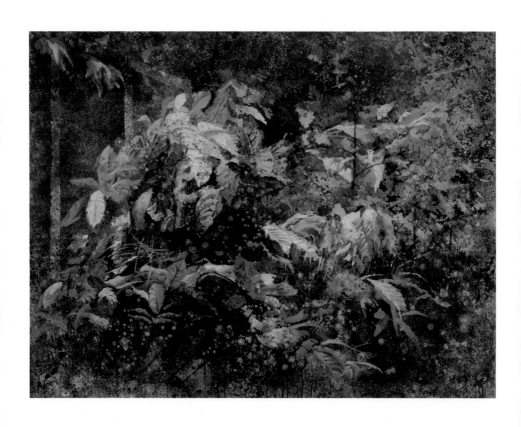

spectral forest/forêts spectrale 150×195cm acrylic, coffee grounds on canvas 2018

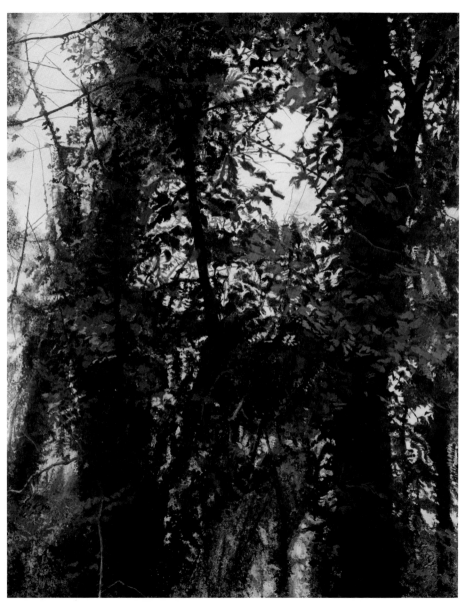

spectral forest/forêts spectrale 250×200cm acrylic, coffee grounds on canvas 2018

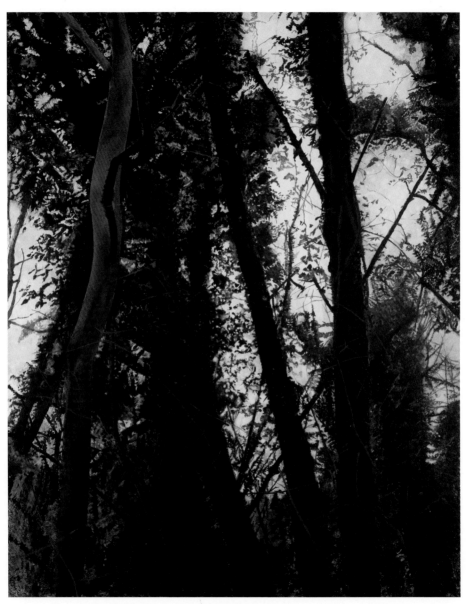

spectral forest/forêts spectrale 250×200cm acrylic, coffee grounds on canvas 2018

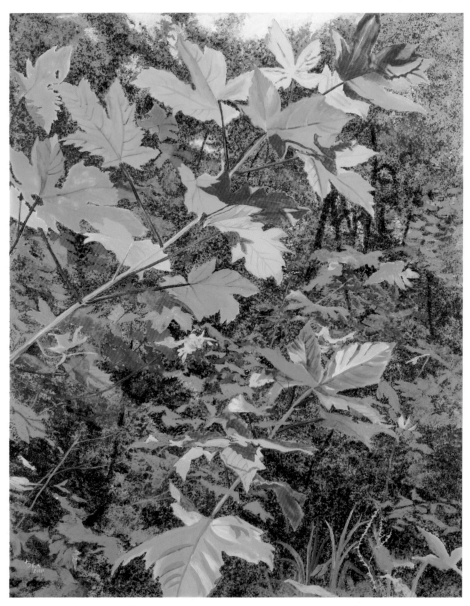

spectral forest/forêts spectrale 162×130 cm acrylic, coffee grounds on canvas 2014

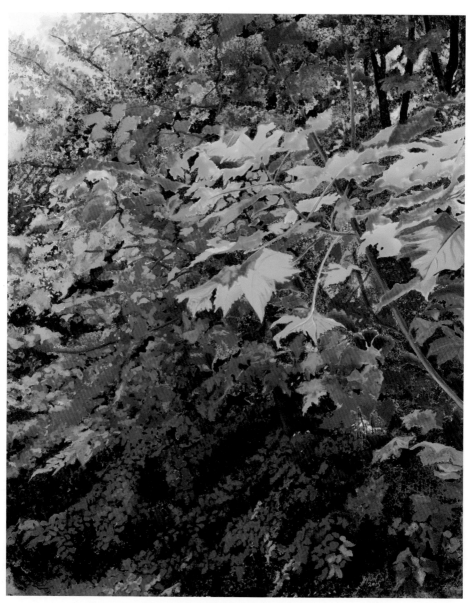

spectral forest/forêts spectrale 162×130cm acrylic, coffee grounds on canvas 2015

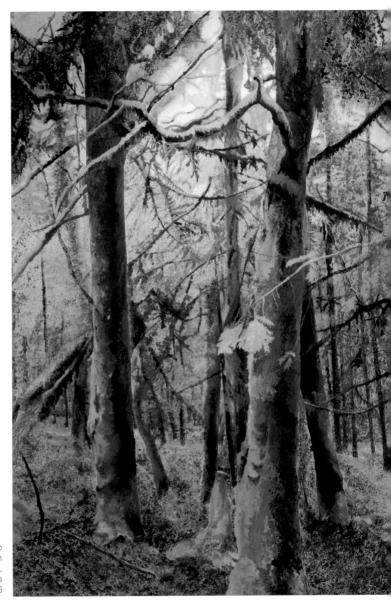

spectral forest/forêts spectrale
250×400cm
acrylic,
coffee grounds on canvas
2016

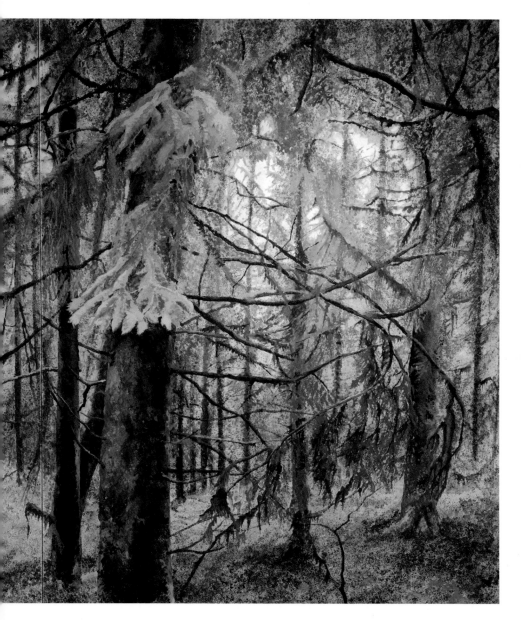

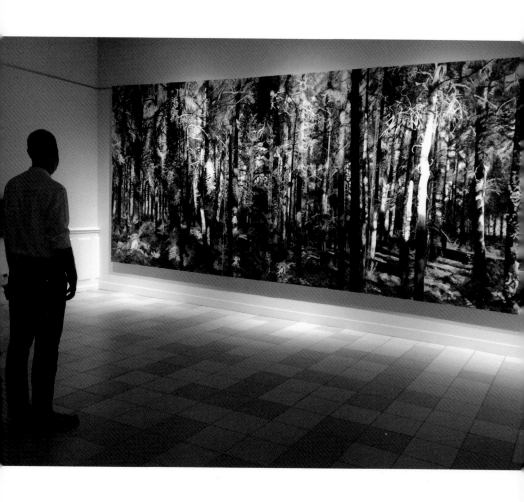

드렁시 시립미술관/Exposition château de Ladoucette

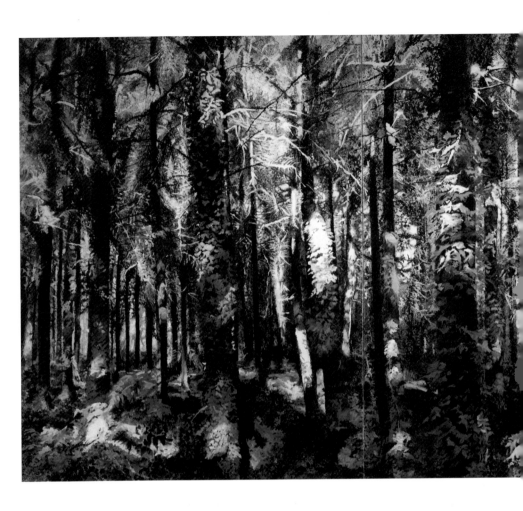

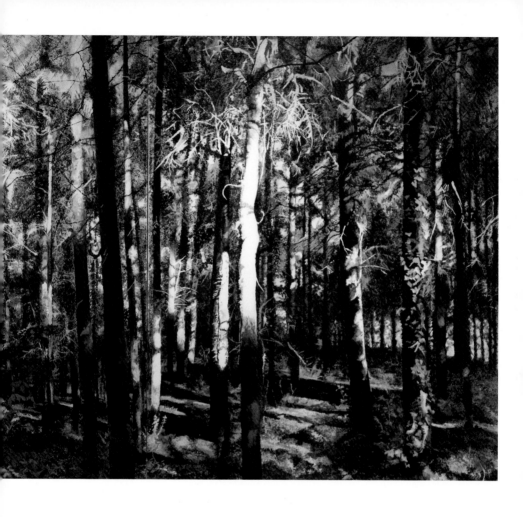

spectral forest/forêts spectrale
250×600cm acrylic, coffee grounds on canvas 2015

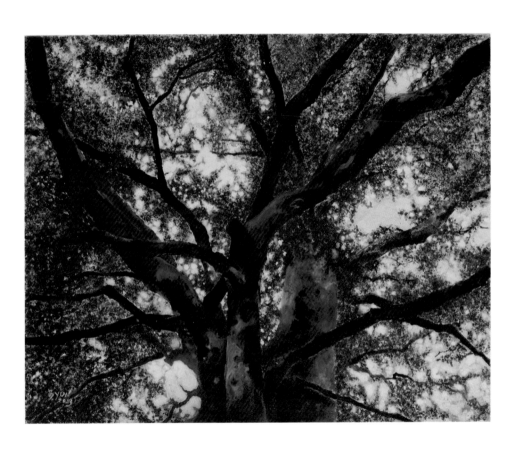

spectral forest/forêts spectrale 81×100cm acrylic, coffee grounds on canvas 2013

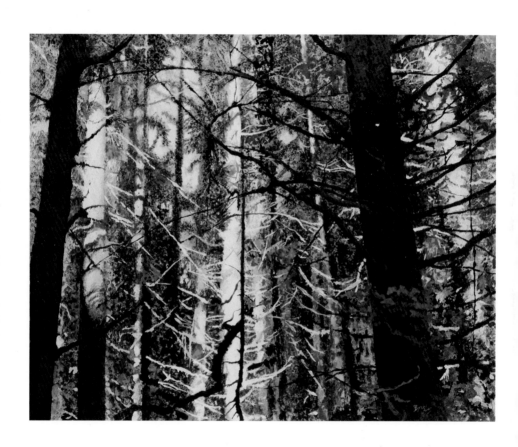

spectral forest/forêts spectrale 162×130cm acrylic, coffee grounds on canvas 2015

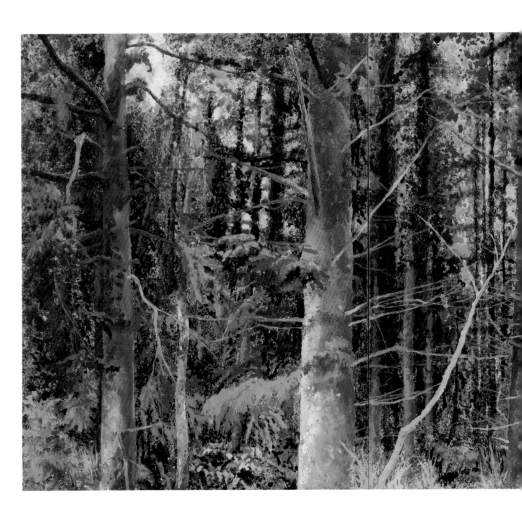

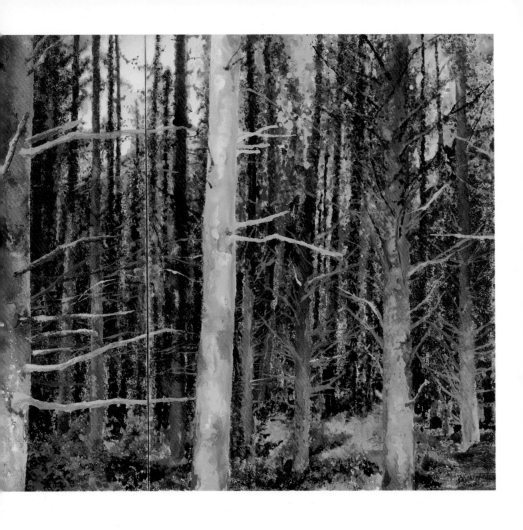

spectral forest/forêts spectrale
100×240cm acrylic, coffee grounds on canvas 2015

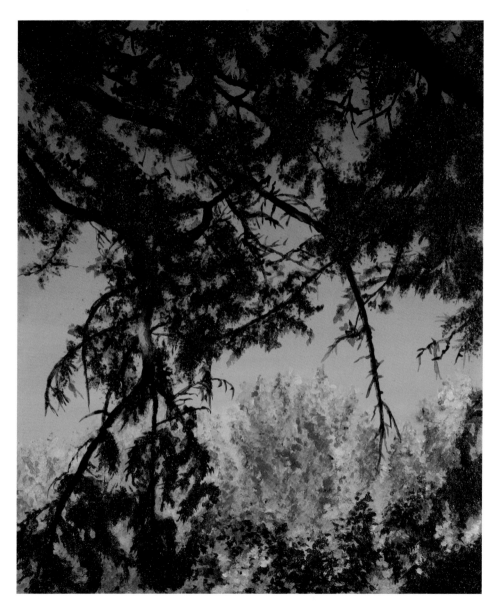

spectral forest/forêts spectrale 55×46cm acrylic, coffee grounds on canvas 2015

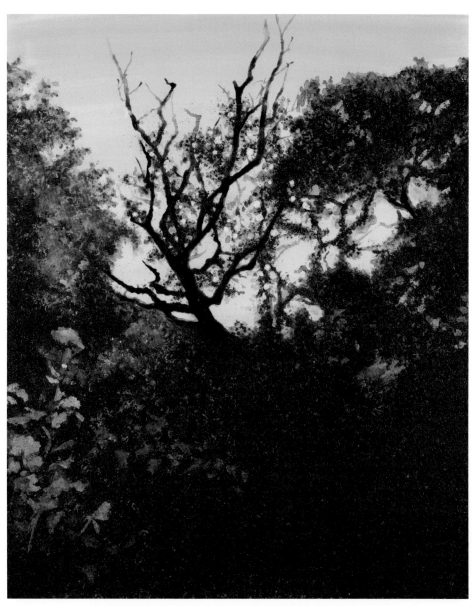

spectral forest/forêts spectrale 65×53cm acrylic, coffee grounds on canvas 2015

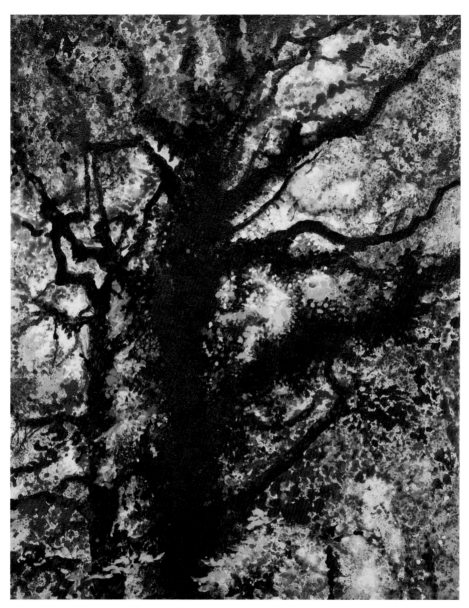

spectral forest/forêts spectrale 91×73cm acrylic, coffee grounds on canvas 2015

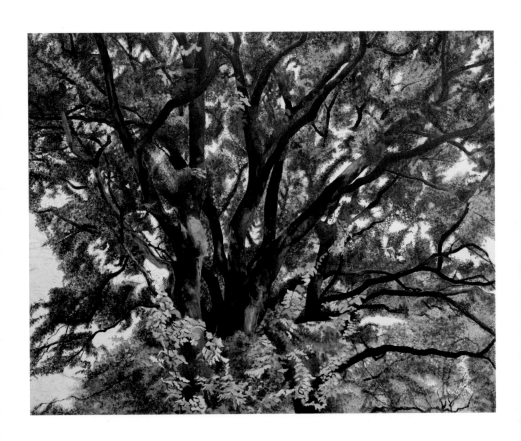

spectral forest/forêts spectrale 200×250cm acrylic, coffee grounds on canvas 2014

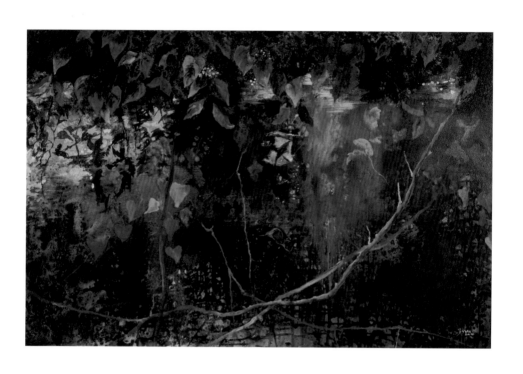

spectral forest/forêts spectrale 130×195cm acrylic, coffee grounds on canvas 2014

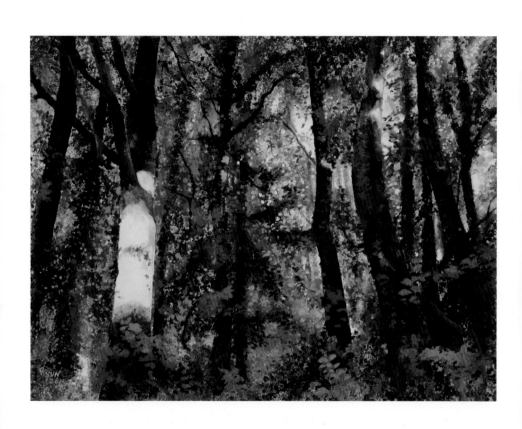

spectral forest/forêts spectrale 89×116cm acrylic, coffee grounds on canvas 2014

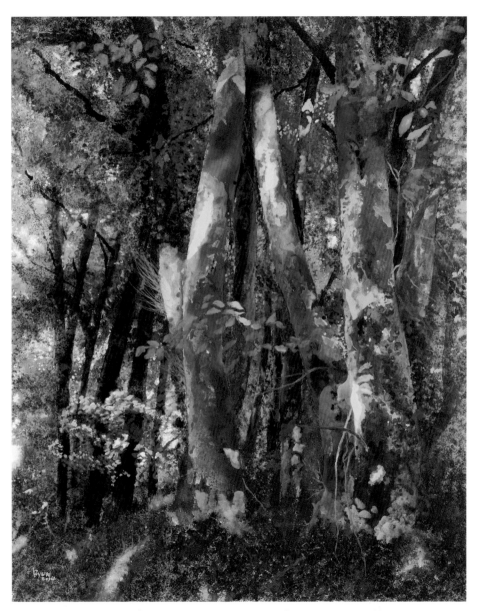

spectral forest/forêts spectrale 162×130cm acrylic, coffee grounds on canvas 2014

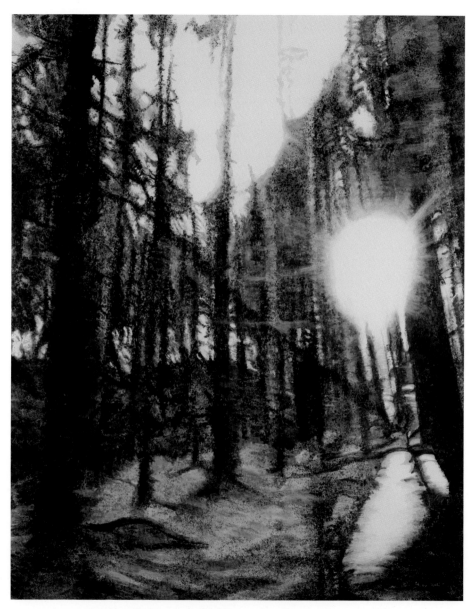

spectral forest/forêts spectrale 250×200cm acrylic, coffee grounds on canvas 2016

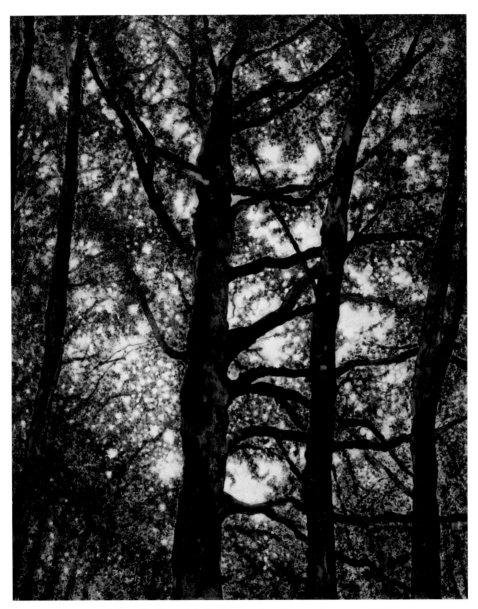

spectral forest/forêts spectrale 81×65cm acrylic, coffee grounds on canvas 2013

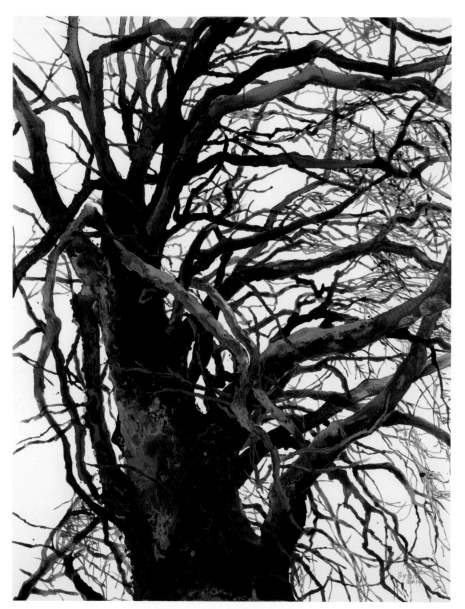

spectral forest/forêts spectrale 116×89cm acrylic on canvas 2014

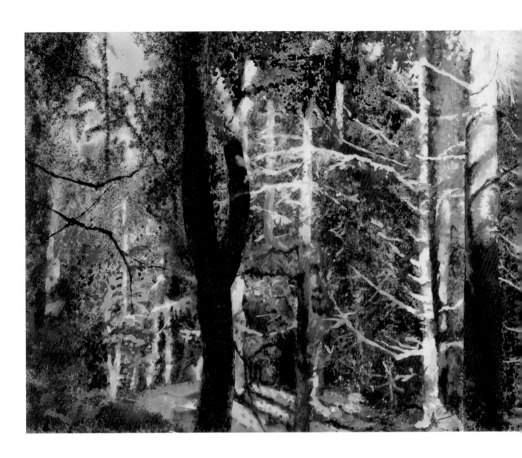

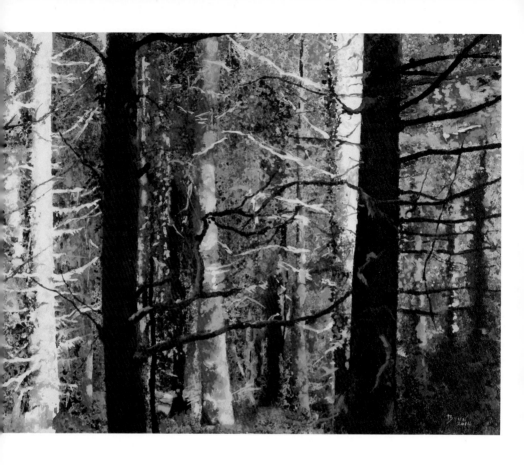

spectral forest/forêts spectrale
96×260cm acrylic, coffee grounds on canvas 2014

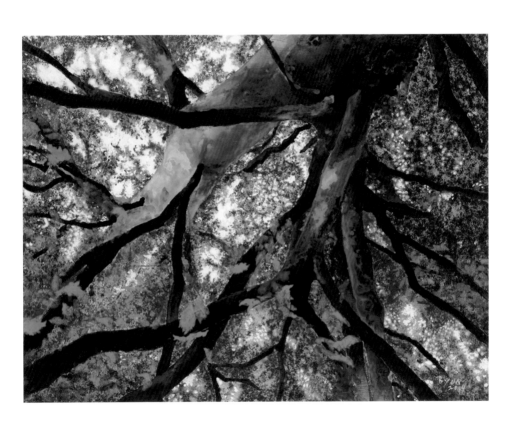

spectral forest/forêts spectrale 89×116cm acrylic, coffee grounds on canvas 2014

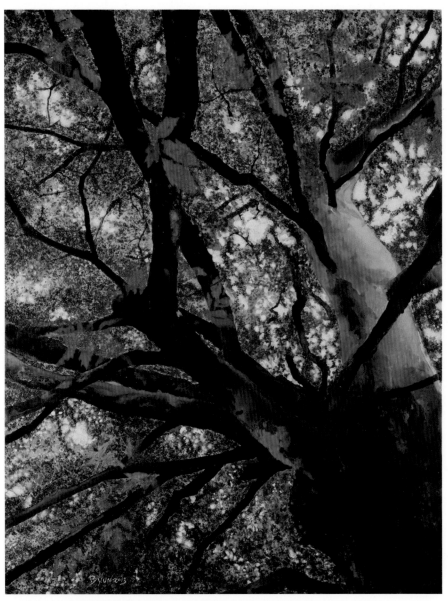

spectral forest/forêts spectrale 116×89cm acrylic, coffee grounds on canvas 2013

spectral forest/forêts spectrale 73×91cm acrylic, coffee grounds on canvas 2015

spectral forest/forêts spectrale 60×73cm acrylic, coffee grounds on canvas 2013

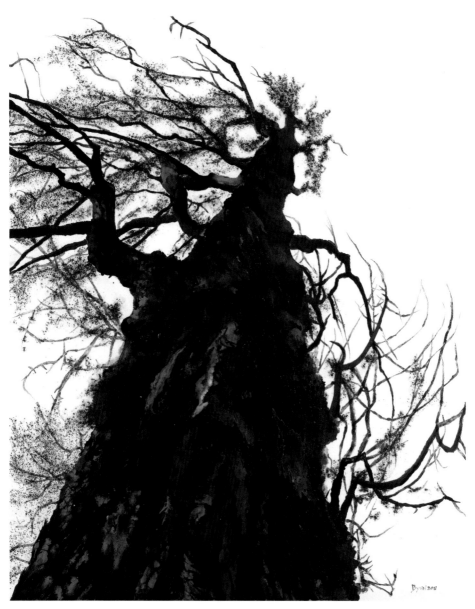

spectral forest/forêts spectrale 162×130cm acrylic, sand, coffee grounds on canvas 2011

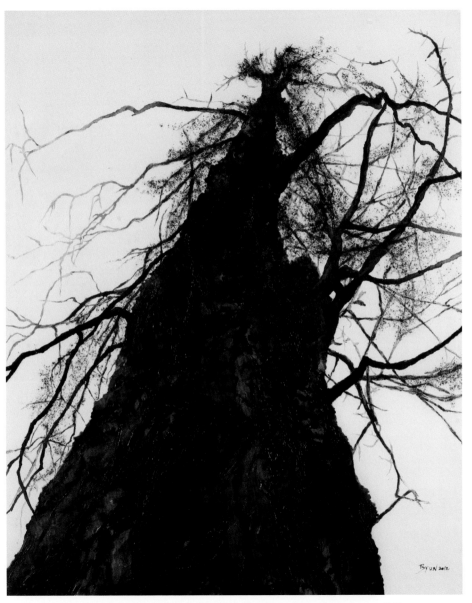

spectral forest/forêts spectrale 162×130cm acrylic, sand, coffee grounds on canvas 2012

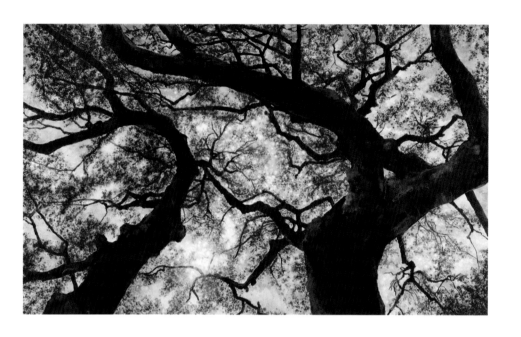

spectral forest/forêts spectrale 89×146cm acrylic, coffee grounds on canvas 2013

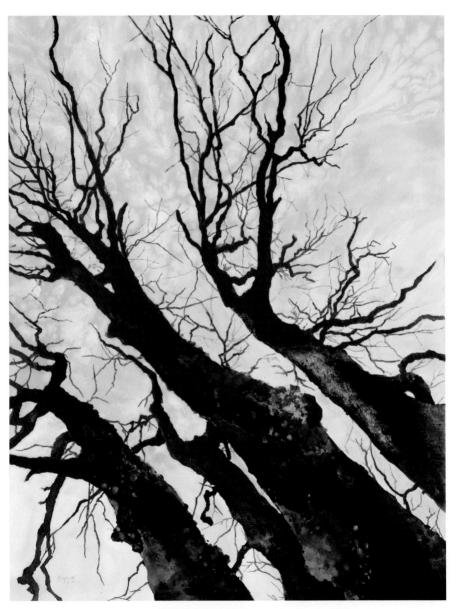

spectral forest/forêts spectrale 116×89cm acrylic on canvas 2012

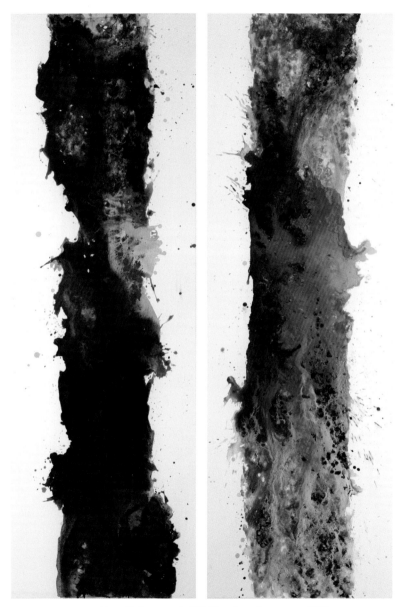

spectral forest/forêts spectrale 150×50cm×2 acrylic on canvas 2017

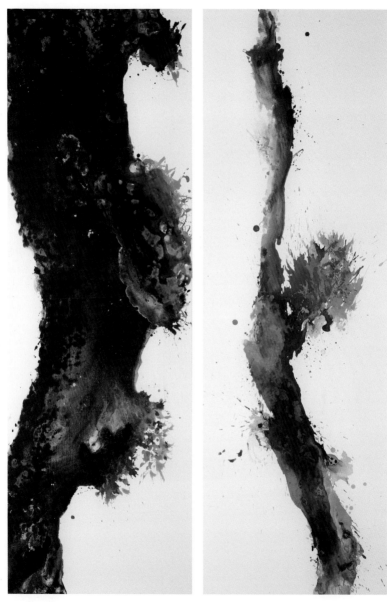

spectral forest/forêts spectrale 150×50cm×2 acrylic on canvas 2017

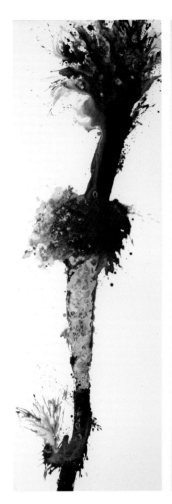 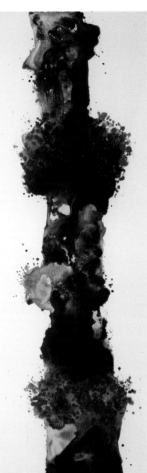 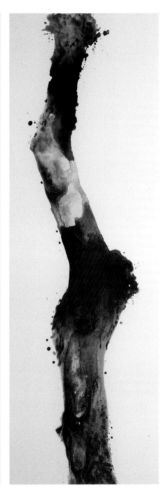

spectral forest/forêts spectrale 150×50cm×3 acrylic on canvas 2017

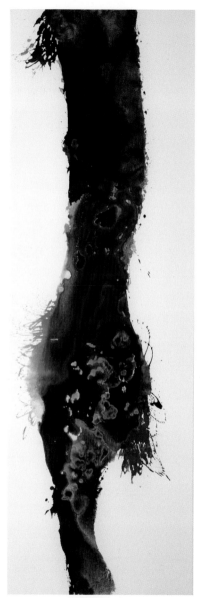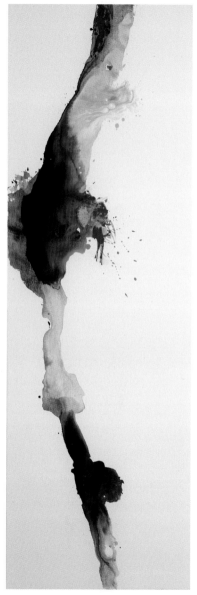

spectral forest/forêts spectrale 150×50cm×2 acrylic on canvas 2017

... 화가는 말일세, 확신을 가져야 해.
그게 나의 최고 목표야. 그럼, 그렇고말고!
난 캔버스를 대할 때마다 어떤 확신을 느껴.
뭔가 이루어질 거라는 느낌이 오는거야.
..... 그렇지만 언제나 실패했다는 생각이 느닷없이 떠오르는 거야,
그러면 아주 죽을 맛이지.....

– 폴 세잔느

검은 숲 · 뱅센느 숲
forêt noir · bois de vincennes
2011-1999

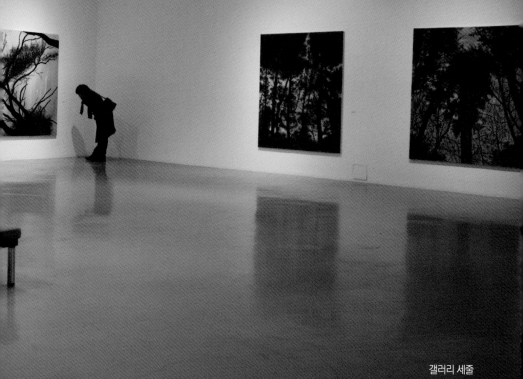

갤러리 세줄

나무, 인간, 숲, 다시 나무+인간+숲

홍순환 (작가)

변연미의 검은 숲 연작은 무겁고 비극적인 실존의 덫을 환기시킨다. 그 느낌은 연원을 알 수 없는 어둡고 어딘가 치명적인, 혹은 내 존재와 분리될 수 없는 세계의 어느 끝자락 풍경 같은 불안함으로 다가온다. 이런 불안은 체계적이지도 않고 논리적이지도 않다. 그래서 부조리하다. 또한 변연미의 검은 숲은 그 숲 속의 명백한 논증들에도 불구하고 일상적인 숲의 범주를 벗어나 있다. 따라서 그 숲의 모습은 시각적인 유미의 대상이 아니라 결계를 한 모종의 권력처럼 존재한다. 인간의 실존에는 자체적인 뿌리가 없다. 오히려 그 뿌리 없음이 실존의 근원처럼 여겨진다. 즉 자연의 일부로서 존재할 뿐이다. 변연미의 검은 숲은 이러한 측면에서 다시 우리를 자극한다. 정원처럼 만들어진 동산에서 지내는 동안 모든 경외심을 상실한 뒤 느닷없이 스스로의 존재에 대해 묻는 자연에 대한 당혹스러움과 낯섦이 그것이다.

나무

나무의 성장에 관여하는 것은 대지와 빛과 물이다. 이런 요소들은 모든 생명의 배경이기도 하지만 나무를 비롯한 식물들에게는 보다 직접적이다. 또한 기호와 상징으로써의 나무는 간극을 잇는 사다리로, 부활의 이마쥬로, 풍요의 대리물로써 여겨지기도 한다. 그 예를 들자면

북미 푸에블로 인디언들에게 나무는 세계를 지탱하는 첫 번째 축이었으며 샘 족에게는 우주의 부활을 상징하는 것이었다. 또한 수메르인들에게 나무는 생명과 창조를 나타내는 것이었다. 이런 예들은 생명의 기원에 관한 원형적인 경험들이 나무를 통해 드러나는 것이라고 가정할 수 있게 한다. 대지와 빛과 물이 태동시킨 근원적인 지평을 대리하는 나무가 생명을 담지한다는 견해는 의심의 여지없이 타당한 것이기 때문이다. 따라서 우리는 1999년 뱅센느 숲에서 변연미가 조우했던 풍경을 소급할 필요가 있다. 그해 여름 프랑스 전역을 강타한 폭풍은 순식간에 그 뱅센느 숲을 초토화시킬 만큼 위력적인 것이었다. 상식적으로 그런 상황에서는 순연한 세계의 질서에 관한 신뢰를 언급하거나 자의적인 판단에 근거해서 상태를 개량하기 위한 행동에 나설 수 없게 된다. 모든 자구적인 측면의 인식들이 뒤엉켜버리는 혼돈에 맞닥뜨리게 될 뿐이다. 그 황폐화된 숲의 모습은 한정적인 인간의 범위를 넘어서는 모종의 권위들이 각축을 벌인 흔적이다. 그때 변연미가 보았던 것이 그의 회화를 추동하고 있는 중요한 요소 중의 일부인 것은 분명하다. 또한 그때 그가 보았던 것이 뿌리째 나뒹굴고 있던 나무들의 결과론적 실체만이 아니라는 것도 확신할 수 있다. 세계를 지탱하는 축으로서의 나무는 함부로 대할 수 없는 열매를 가진다고 언급된다. 그

열매는 세계를 조율하는 힘이기도 하고 인류를 황금시대로 돌아갈 수 있도록 하는 지도의 역할을 하기도 한다.

또한 고전적인 인류의 범자연관을 되짚어보면 자연은 인간의 위치와 속도를 제어하고 진작하는 권력을 가진 존재로서 나타난다. 즉 자연은 인간세계의 현전인 것이다.

인간

변연미에게 1999년 여름, 폐허가 된 뱅센느 숲은 일반적인 삶의 알고리즘을 불식시키며 형이상학적인 세계의 층위를 환기시킨 주체가 되기도 했을 것이다. 잊고 있었던 혹은 의식적으로 간과하고 있었던 세계에 대한 각성이란 감각적인 충격에 의해 비롯되는 경우가 많다. 가변적인 형이하자(形而下者)가 본질적인 형이상자(形而上者)를 탐구하게 하는 이 역설은 세계와 연동해서 존재하면서도 세계를 객관적으로 조망할 수 있는 인간의 이중적인 현실과 맞닿아 있다. 즉 세계와 나는 서로 간섭하는 관계이며 감각적인 현상들이 고리가 되어 그 관계를 실증하는 것이다. 따라서 그 여름의 뱅센느 숲은 나 혹은 나를 둘러싸고 있던 자의적인 세계와 무관한 것이 아니게 되는 것이다. 파괴된 숲이 발현하는 궁극적인 지평이란 각각의 지엽적이고 부분적인 사실이 아님은 명약관화하다. 선험적

이고 초월적인 관계항들이 교차하며 작동하는 그 지점에서 나와 숲과 세계가 일원화하며 분간이 불합리하게 여겨질 수 있는 차원을 변연미는 경험했을 것이다.

숲

변연미의 검은 숲은 표면에 집약된 현시적인 이미지들의 세계를 즉자적인 위치에 놓고 대자적인 입장을 불러오는 방식으로 구현된다. 따라서 그 숲에서는 숲의 가시적 형식과 비가시적인 숲의 원형적인 맥락들이 뒤섞이게 되는 것이다. 이처럼 기표와 기의가 순서 없이 뒤섞이는 것은 카오스적인 상태의 오류를 일으킬 수 있지만 현실계에서 은밀하게 숨어드는 것에 대한 조형적인 추적이 가능할 수 있게 하는 유효한 방식일 수도 있다. 우리가 무언가를 본다는 것은 감각의 문제일 수도 있고 성찰의 차원일 수도 있다. '달을 보지 않고 손가락을 본다'는 어구는 현상에 가려져 있는 실체에 관한 언급이다. 그렇다면 변연미의 검은 숲이 제시하는 것은 현상에 대한 것인가 혹은 그 너머의 무엇에 관한 피력인지가 문제가 될 수 있다. 작가가 조형적으로 바라보는 대상이 작가적 프레임 안에서 어떤 상태로 현현해야 하는지는 반복적으로 제기되는 미학적 난제이다. 하지만 결과적으로 변연미가 불러들인 검은 숲들이 그 프

레임 안에서 자주적인 진폭의 유동성을 가지고 있다면 그 숲은 자연 일부로서 지정된 양태의 숲이 아닐 수도 있다는 관점이 성립한다. 일반적으로 숲을 위시한 일체의 자연은 그 자체만으로 우리의 모든 부가적인 노력을 일축한다. 따라서 미시적인 표현들은 자칫 소모적인 국면에 빠지게 할 수도 있다. 변연미가 그려내는 검은 숲들은 이런 기우를 벗어나 있다.

다시 나무+인간+숲
생물학계에서는 나무를 평행진화의 대표적인 사례라고 지적한다. 즉 생물학적 계보와 직접적인 연관이 없는 식물군들이 서로 어울려 집단적 환경을 산출하고, 그 환경에 적응하는 한편, 그 환경을 스스로 개량해가며 진화하는 표본의 일례라는 것이다. 따라서 숲은 나무의 확장개념이 아니라 오히려 나무와는 등가적 위상을 가진다고 봐야 한다. 우리가 숲을 개량하기 위해 특정적이고 면밀하지 못한 설계를 적용하면 그 숲은 어느 일부에서부터 서서히 생명력이 고갈돼 결국 와해되고 소멸하고 마는데 이런 사례들은 자연 전반에 걸쳐서 나타난다. 지구의 숲은 나무의 상징이 가지를 뻗어 육지의 30%를 점유하고 있는 결과다. 즉, 나무는 뿌리, 줄기, 가지, 수피, 잎과 주변 환경과의 내밀한 연대를 포괄하는 그 무엇이며 나무가 곧 숲이고 숲이 나무가 된다. 이런 사실

은 감춰져 있던 중요한 관계항들을 드러낸다. 그 관계항들은 임의의 지평을 상정하며 진보해간다. 우리가 아는 너무나 확고한 사실들도 이 임의의 덫에 빠져들면 모호해지고 불명확해진다. 이미지가 존재하는 방식 역시 비슷한 궤적을 따라 진행한다. 우리가 규정할 수 있다고 믿는 세상의 이미지들은 실은 협소한 틀에 갇혀 외연을 속박당한 상태의 죽은 생선과 같은 것일 수가 있다는 말이다. 그럼에도 불구하고 이 협의의 이미지가 자체적으로 존재한다고 여겨지는 이유는 이미지를 추동하는 장치들을 느끼기 때문이다. 하지만 모든 인본주의적 관점에 의한 그 장치들을 걷어내고 나면 나타남과 사라짐이 멈춘 이미지의 비개연적인 속성만 남아있게 될 것이다.

회화의 폭을 확장하기 위한 수많은 선례들은 이미지의 불가지론적인 입장을 강화하는 방향을 갖는다. 즉, 일원화된 특정성을 약화시키는 대신 임의의 모호한 지평을 설정하고 이미지 자체의 독립적인 설정값이 나타나게 하기 위한 노력일 것이다. 이런 사실은 회화를 만들어내는 창작자의 태도와도 관련되며, 그 결과는 억압적이고 일방적인 신념의 정지로 나타난다. 내가 바라보는 방식은 일정한 관성과 방향성을 가지게 되는데 이런 태도는 관념적이고 정형화된 기존의 툴에 의존하며 회화에서의 이미지가 지향해야 하는 비대칭적인 관계와는 맥락이 어

굿난다는 사실에 대한 각성이다.

나무는 뿌리, 줄기, 가지, 껍질, 잎이라는 다섯 가지의 표면적인 상수를 가진다. 변연미의 회화에서 다루어지는 주된 물질적인 요소들도 이 나무의 상수가 만들어내는 타성적인 이미지의 반경에 의존한다. 하지만 그 이미지를 감각적으로 수용하고 나름의 회화로 재구성하는 방식은 꽝장히 특징적이다. 변연미는 기존의 관습적인 도구와 과정을 일체 내려놓고 독립적인 절차를 따라 회화를 구성한다. 그 결과 일정한 이미지의 상수값이 존재하지만 들여다보면 예상치 못한 메커니즘에 의해 상수값이 흐트러지는 일순, 혼란스러움을 경험하게 된다. 이것은 환원 불가능한 조건과 상응한다. 우리가 탁자 위의 맥주캔을 일별하든지, 벽에 걸린 괘종시계를 바라봤을 때 그 대상의 합목적성을 의심하는 경우는 없다. 맥주캔의 고리를 따면 시원한 액체가 들어있으며 괘종시계의 시침과 분침이 수직으로 겹쳐져 있으면 정오를 나타내고 있다는 사실은 관습적으로 일원화된 규칙이기 때문이다. 이런 일상의 규칙은 삶을 정연하게 하는 역할을 하기도 하지만 삶의 방식을 표면적인 것에 매달리게 하고 기저의 형이상학적인 고민들을 약화시키기도 한다. 또한 언제든 환원 가능한 단순성을 가진다. 더구나 회화에서의 이미지는 일상의 관념을 대칭적으로 이동시키는 것이 아니라 이미지의 배후를 탐색하는

것이 되어야 한다. 대개의 경우 그 배후는 심원하고 쉽게 호명되지 않으며, 논의의 대상이면서 단정할 수 없는 비합리적인 요소를 가진다는 것이 정설이다. 또한, 전술한 임의의 지평과 맞닿아 있다. 변연미의 회화에서 나타나는 환원 불가능한 제스처는 여기에 초점이 맞춰져 있는데, 그 방식은 강박적으로 지시하는 경우가 아닌 스스로를 표현의 일부로 섞여들게 하며 근원의 주변에서 이미지의 태동을 관찰하며 조력하는 것이다. 따라서 결과적인 화면은 이중의 프레임을 제시한다. 비교적 현실적인 창과 그 창을 통해 불러들인 비합리적이고 유동적인 감각적 경험이 동시에 나타나는 것이다.

변연미가 줄곧 전시명으로 사용하고 있는 "검은 숲"은 자신의 작업의 전모를 암시한다. 검다는 것은 어두움이며, 알 수 없는 것에 대한 경외감을 내포한다. 주지하듯 우주의 대부분은 알 수 없는 검은 물질로 이루어져 있다. 루돌프 오토(rudolf otto)가 적시한 누미노제(numen)도 실은 그 근원을 들여다보기가 불가능한 검은 것의 광막함에서 비롯된다고 볼 수 있을 것이다. 즉, 변연미에게 검은 숲은 관찰하고 위안을 불러내는 지점이 아니라 숲 너머의 본질적이고 근원적인 침묵에 닿아있다.

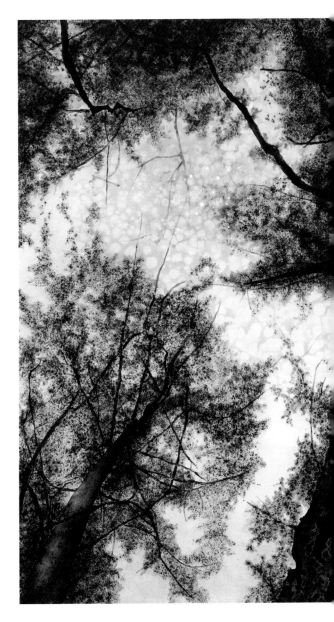

검은 숲/forêt noire
200×300cm
acrylic, sand, coffee grounds on canvas
2011

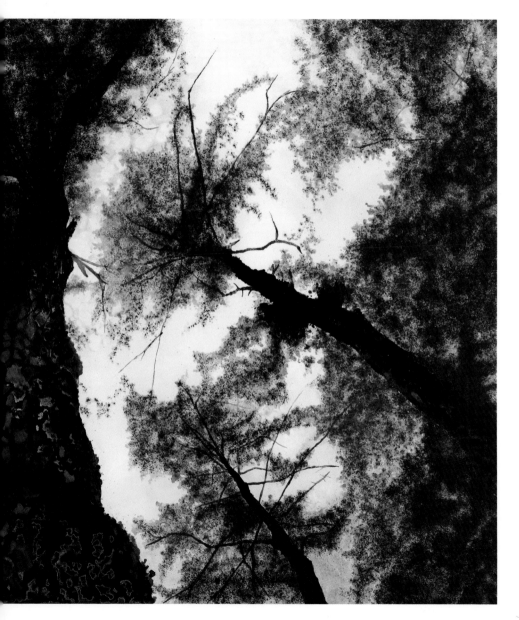

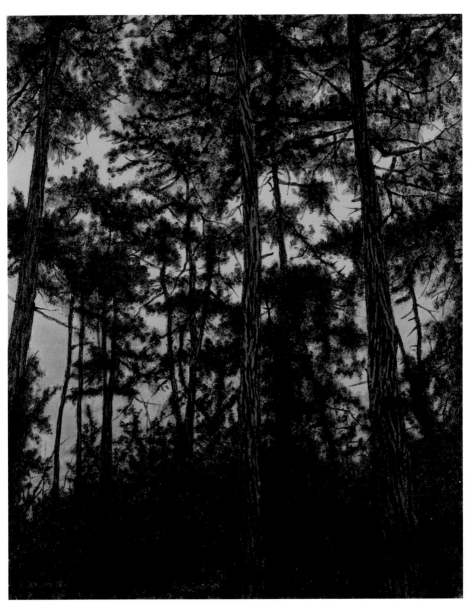

검은 숲/forêt noire 162×130cm acrylic, sand, coffee grounds on canvas 2009

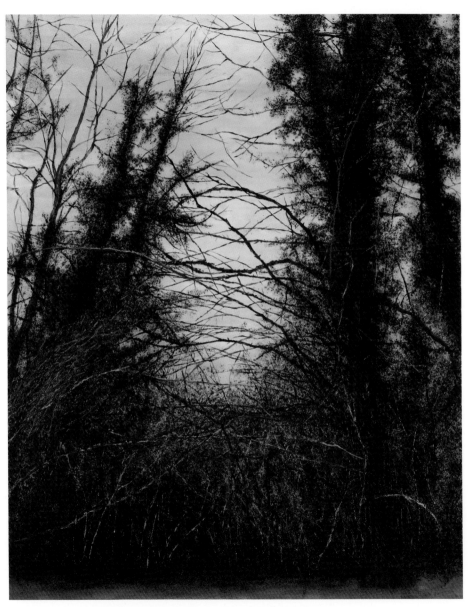

검은 숲/forêt noire 250×200cm acrylic, sand, coffee grounds on canvas 2011

나에게 숲을 그리는 일이란,
거대한 동굴의 검은 입구에 쉼 없이 생명에 대한 질문을 던지는 것과 같다.
동굴은 질문을 집어 삼킨다.
입구는 여전히 시커멓다.
나는 왜 이렇게 오랫동안 숲을 그려왔는지 자문하며 또 질문한다.
숲이라는 동굴이 여전히 대답이 없으므로.
나는 여전히 묻는 것으로 나에게 겨우 대답하며 어렵게 작업을 해 나간다.

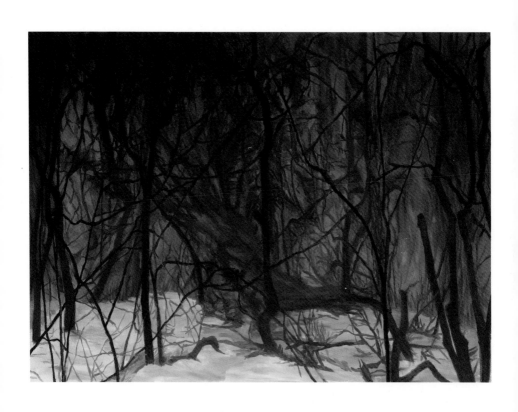

검은 숲/forêt noire 150×205cm acrylic on canvas 2011

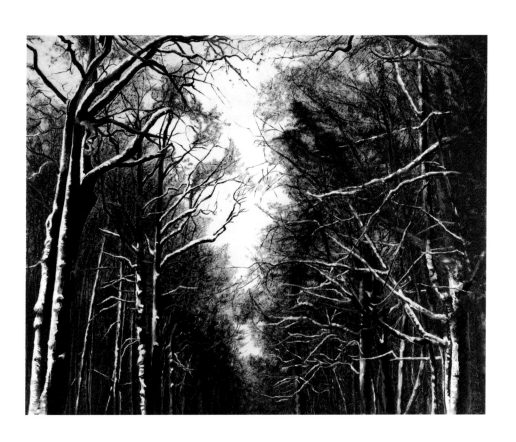

검은 숲/forêt noire 240×300cm acrylic, coffee grounds on canvas 2011

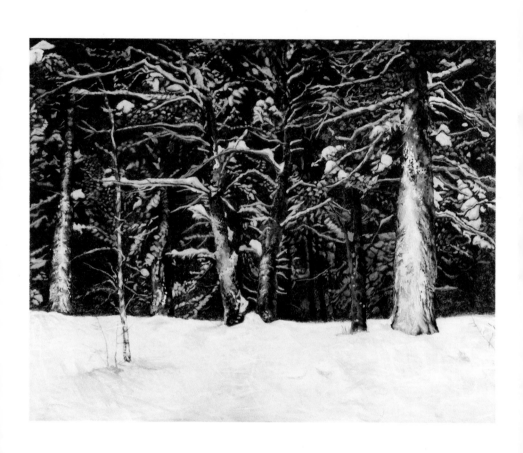

검은 숲/forêt noire 200×250cm acrylic, coffee grounds on canvas 2011

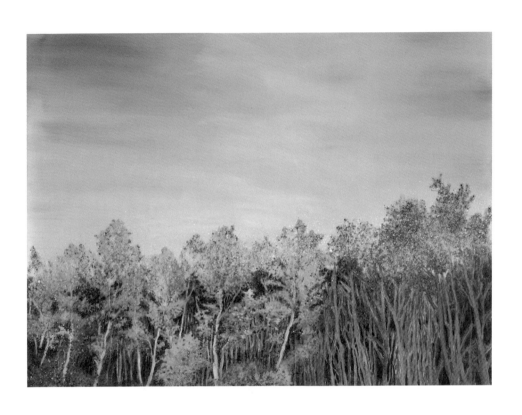

검은 숲/forêt noire 97×130cm acrylic, coffee grounds on canvas 2011

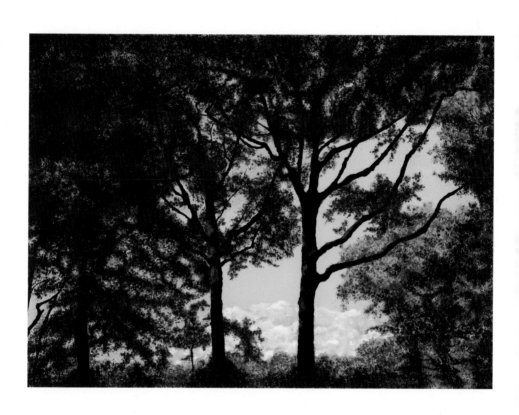

검은 숲/forêt noire 97×130cm acrylic, coffee grounds on canvas 2011

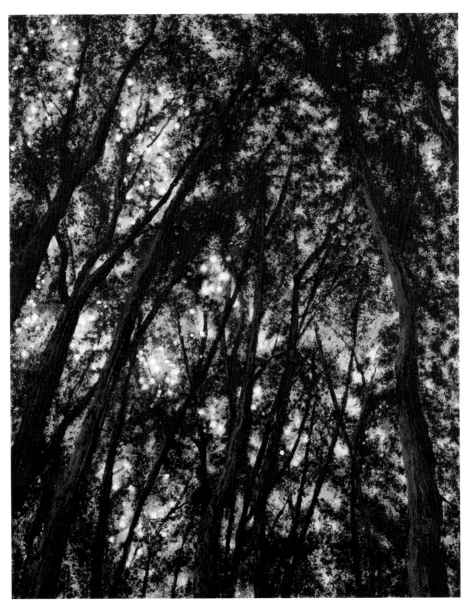

검은 숲/forêt noire 92×73cm acrylic, sand, coffee grounds on canvas 2011

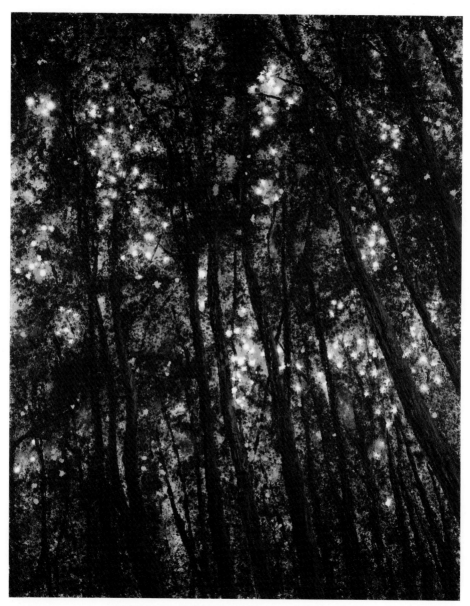

검은 숲/forêt noire 92×73cm acrylic, sand, grounds on canvas 2011

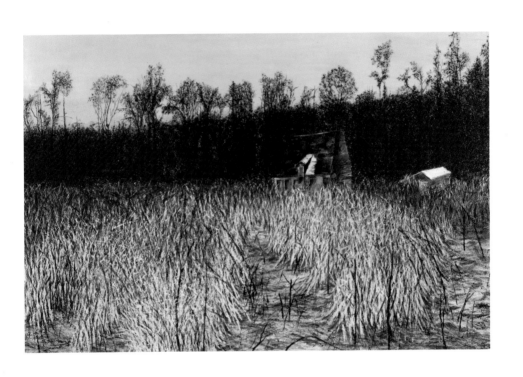

검은 숲/forêt noire 200×300cm acrylic, sand, coffee grounds on canvas 2011

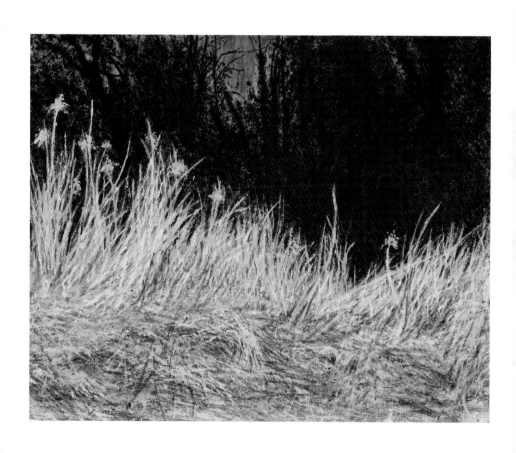

검은 숲/forêt noire 162×130cm acrylic, sand, coffee grounds on canvas 2010

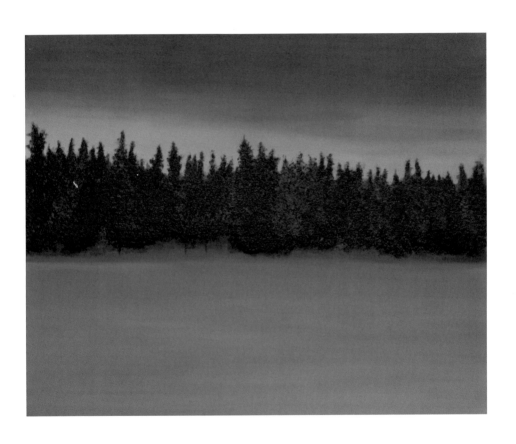

검은 숲/forêt noire 60×73cm acrylic, coffee grounds on canvas 2011

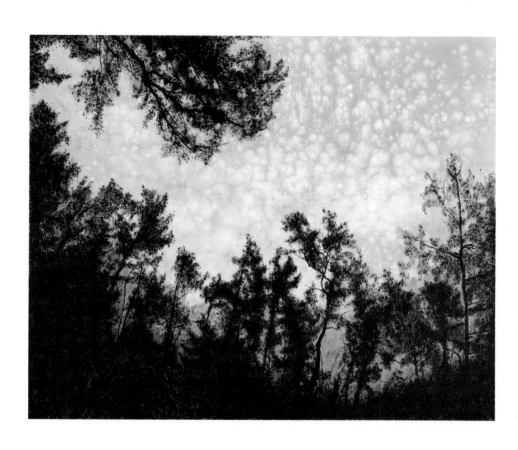

검은 숲/forêt noire 130×162cm acrylic, coffee grounds on canvas 2010

변연미, 숲을 불러내다

일레아나 꼬르네아 (미술비평가)

검은 숲은 변연미가 지치지도 않고 고집스럽게 용기를 다해 그려온 유일하고도 특별한 주제이다. 1999년 프랑스에 불어 닥친 폭풍이 망가트린 숲, 부러지고 쓰러진 나무들로 가득한 황폐한 숲, 그때 변연미와 숲 사이에는 일종의 강한 공모의식이 형성된다.

세잔느는 〈사람은 자연에 그다지 세심하지도, 성실하지도, 순종적이지도 않다.〉 라는 글을 남겼다. 그의 열정적인 주제는 셍 빅트와르 산이었다.

자연과 진리

〈나는 셍 빅트와르 산을 그릴 수도 없고, 그릴 줄도 모르는 채 오랜 시간을 보냈다.〉 라고 엑스 출신의 거장은 말했다. 그는 아주 조금씩 그 무게와 아름다움을 재현해 내었고 셍 빅트와르 산은 그때부터 미술사에 자취를 남기게 된다. 변연미는 나무 몸체를 모래와 접착제, 커피가루로 두껍게 바르고 칠한다. 세잔느와는 달리, 나무 꼭대기는 화폭보다 더 광활한 높은 곳을 지향한다. 하늘 높은 곳에서, 나뭇가지들은 현기증을 불러일으킨다. 색채는 단지 빛의 필터일 뿐이다. 아뜰리에에서 현실의 숲은 환상의 숲으로 변모한다. 복잡하게 얽힌 가지들을 지닌 일련의 나무들을 부드럽게 스며든 빛이 안쪽에서 밝게 비추인다. 장면포착, 빛의 작업, 하늘의 밝음의 강도 등은 기후현상의 분위기를 표현하는 작가 내면의 감성과 연결된다.

변연미가 거대한 화폭에 그려낸 사람이 살지 않는 숲은 가스파르 프리드리히의 형이상학적인 풍경을 연상시킨다. 선의 섬세함, 세심하게 표현된 가벼움, 그리고 뎃상의 왕성함 등은 그가 동양 출신임을 미묘하게 드러내 준다. 숨이 막힐 듯한, 황색. 그림자가 드리운 듯한, 청색. 비현실을 드러내는 듯한, 보라색은 유니크하다. 그녀의 숲, 그녀는 그것을 항상 검은 숲이라 부른다.

신낭만주의?

이제 그녀는 그녀가 초기에 보여주었던 어두운 단면들, 부러진 선들, 묵시록적인 이미지들과는 멀어진 것처럼 보인다. 숲들은 화폭마다 수직으로 뻗어있고 나무들도 성장한 모습이다. 신비로우면서 신화석인 이런 인적 없는 배경 속에서 영혼은 사방을 배회하는 듯하다. 전체적인 구도는 보편적 감성을 기반으로 하는 사상과, 자연은 우리보다 강하다는 것을 상기시킨다. 순수한 시적 절제와 억제된 색채로 이루어진 변연미의 낭만주의는 자연에 대한 경의, 감사, 숭배이며 자연에 대한 동일시이다. 자연과 인간 정신 사이의 일체화된 유대관계가 엄숙히 확인된다. 작가 변연미의 근작에는 처음으로 수풀과 야생잡초 뒤에 깊숙이 자리 잡은 작은 나무 집이 등장한다. 이것은 인간의 출현을 예고한다.

최근에 그녀는 듀얼크롬 작업에 집중한다. 그리고 그 숲은 그녀에게 마치 무성영화처럼 친밀하다. 자크 모노리의 강렬한 렘브란트 블루를 연상케 하는, 그녀를 깊이 파고드는 신비스러운 차가움, 그것은 겨울이다.

오늘날 그녀처럼 한 예술가가 계속 같은 주제로 작업한다는 것은 드문 일이다. 그런데 더욱 드문 일은, 그녀의 새 작품들 속에서는 어떤 재탄생과 예기치 못했던 것을 보게 된다는 것이다.
(번역 : 박상희)

L'appel de la forêt Younmi Byun

Ileana Cornea (critique d'art)

Inlassablement, obsessionnellement, courageusement, la forêt est le seul et l'unique sujet de sa peinture. À son arrivé en France elle l'a vue dévastée, ses arbres décapités. La tempête de 1999 a détruit une grande partie de la forêt française. Entre Younmi Byun et la forêt s'installe alors, une forte complicité.

On n'est ni trop scrupuleux, ni trop sincère, ni trop soumis à la nature écrivait Cézanne. Sa passion a lui fut la montagne Saint Victoire.

Nature et vérité

Longtemps je suis resté sans pouvoir, sans savoir peindre la Saint -Victoire disait le maître d'Aix.

Peu a peu, il l'a restitué avec son poids et sa beauté. La montagne Sainte-Victoire appartient désormais à l'histoire de la peinture.

L'artiste coréenne épaissit les troncs des arbres au sable, à la laque et au marc de café. À l'inverse de Cézanne, leurs cimes aspirent à des hauteurs plus vastes que l'espace du tableau. En haut du ciel, leurs branchages donnent le vertige.

La couleur n'est plus qu'un filtre de lumière. Dans l'atelier, la forêt réelle se métamorphose en forêt fantasmée.

Des lumières tamisées éclairent de l'intérieur les rangés d'arbres aux ramures sophistiquées et graphiques.

Les prises de vue, le travail de la lumière, les intensités lumineuses du ciel rejoignent ses émotions intérieures prenant l'allure des phénomènes climatiques.

Surdimensionnées les forêts inhabitées de Younmi Byun rappellent les paysages métaphysiques de Gaspard Friedrich. La finesse du trait, la minutieuse légèreté, l'exubérance du dessin dévoilent subtilement ses origines orientales. Les jaunes étouffés, les bleus ombragés, les violets irréels sont uniques. Ses forêts, elle les appelle toujours, des forêts noires.

Néo-romantique ?

On est loin des segments foncés, des traits hachés, des visions apocalyptiques de ses débuts. La forêt a repris ses droits dans ses toiles. Ses arbres ont grandi.

Dans ce décor sans personnages, mystérieuse et mythique, l'âme semble errer partout. La vue d'ensemble évoque l'idée d'universalité du sentiment, la nature est plus forte que nous. Modéré par des couleurs domptées, purement poétiques, le romantisme de Younmi Byun est un hommage, une reconnaissance, une révérence à la nature et une identification. Les liens d'identités entre la nature et l'esprit sont scellés.

Pour la première fois la maisonnette en bois enfouie derrière des buissons et des herbes sauvages annonce l'apparition de l'humain.

Ses toutes dernières toiles baignent dans une étrange bichromie d'atelier. Sa forêt lui est intime, comme un film muet. On pense aux tonalités bleus Rembrandt de Jacques Monory, un froid magique la transperce, c'est l'hiver.

Autant de fidélité au sujet dans la production d'un artiste est une chose rare. Mais plus rare encore c'est de voir dans chacun de ses nouvelles toiles, une renaissance et de l'inattendu.

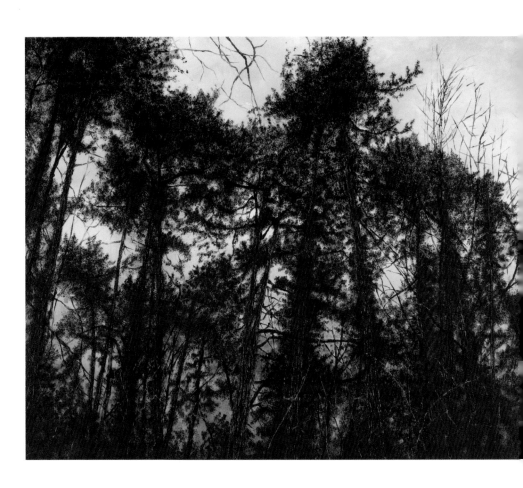

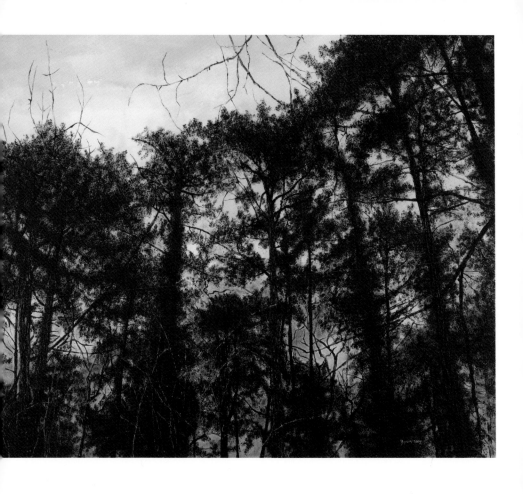

검은 숲/forêt noire
200×500cm
acrylic, sand, coffee grounds on canvas
2009

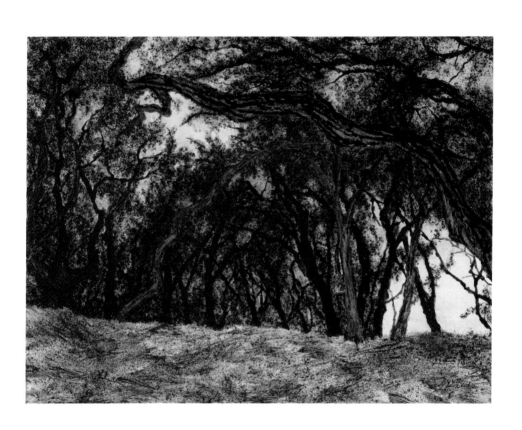

검은 숲/forêt noire 89×116cm acrylic, sand, coffee grounds on canvas 2009

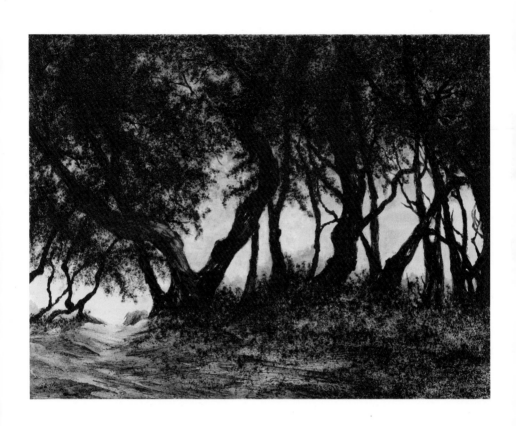

검은 숲/forêt noire 89×116cm acrylic, sand, coffee grounds on canvas 2009

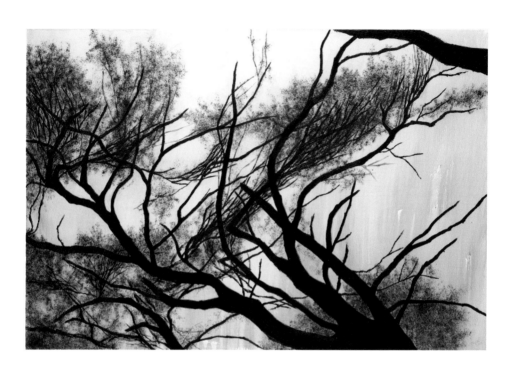

검은 숲/forêt noire 200×300cm acrylic, sand, coffee grounds on canvas 2007

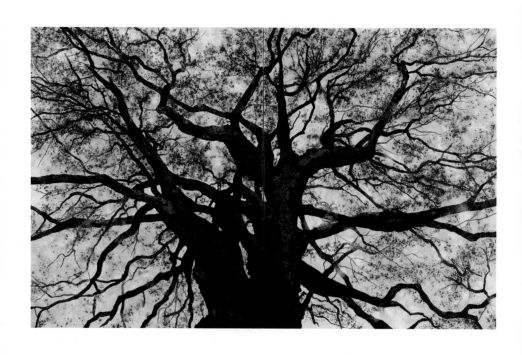

검은 숲/forêt noire 92×146cm acrylic, coffee grounds on canvas 2011

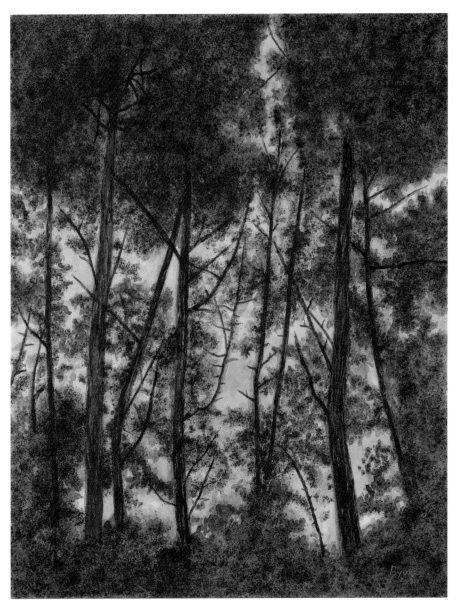

검은 숲/forêt noire 195×150cm acrylic, sand, coffee grounds on canvas 2008

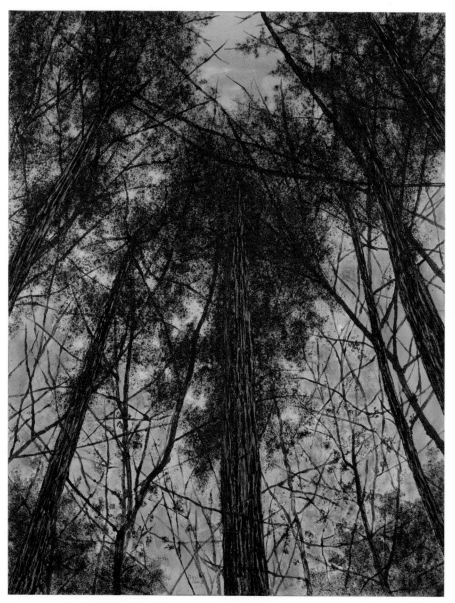

검은 숲/forêt noire 195×150cm acrylic, sand, coffee grounds on canvas 2008

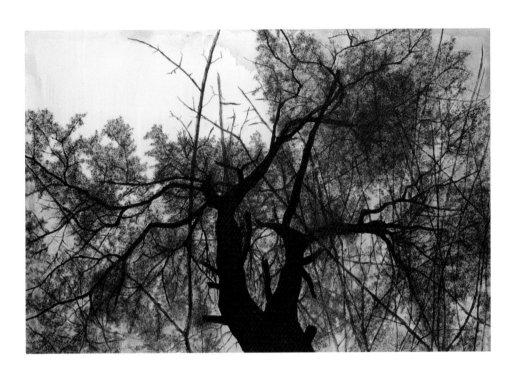

검은 숲/forêt noire 200×300cm acrylic, sand, coffee grounds on canvas 2008

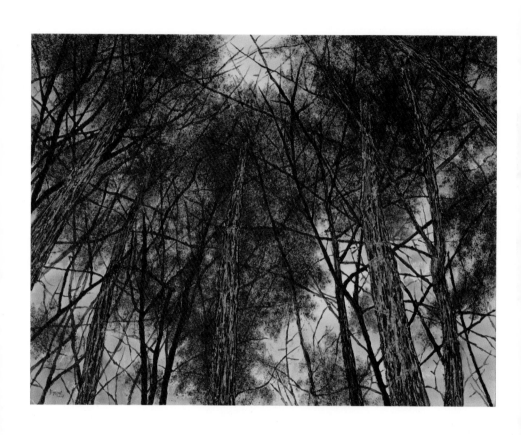

검은 숲/forêt noire 150×195cm acrylic, sand, coffee grounds on canvas 2008

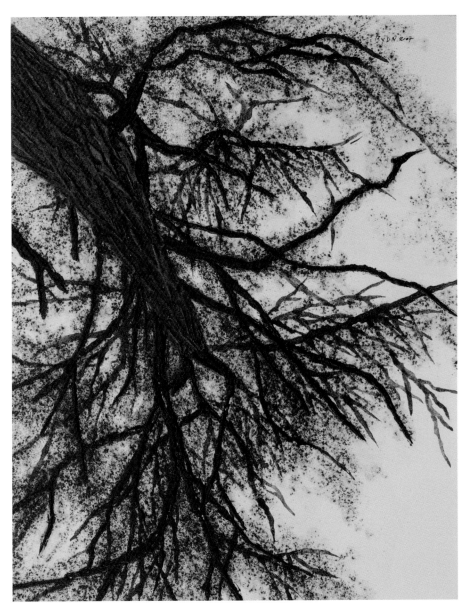

검은 숲/forêt noire 73×92cm acrylic, sand, coffee grounds on canvas 2007

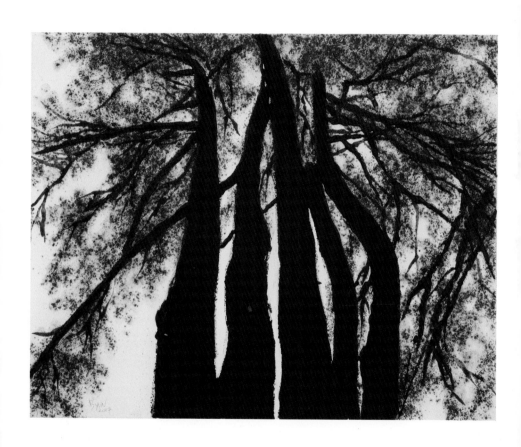

검은 숲/forêt noire 65×81cm acrylic, sand, coffee grounds on canvas 2007

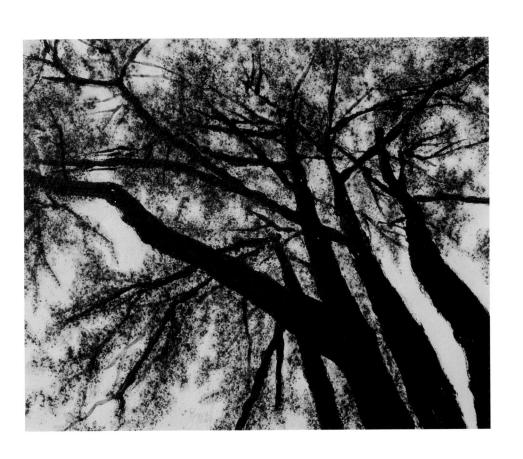

검은 숲/forêt noire 60×73cm acrylic, sand, coffee grounds on canvas 2007

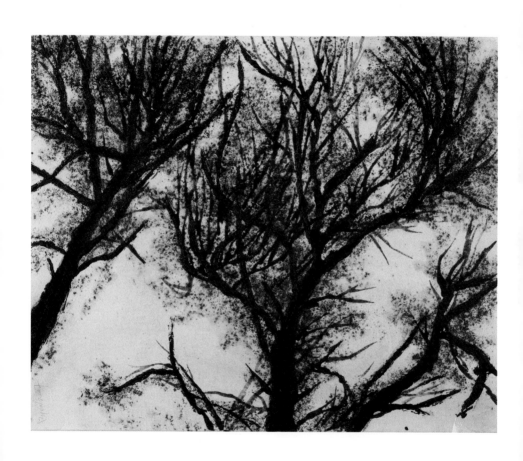

검은 숲/forêt noire 65×81cm acrylic, sand, coffee grounds on canvas 2007

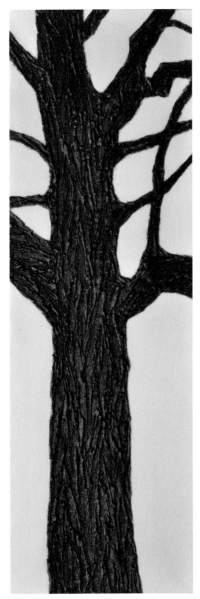
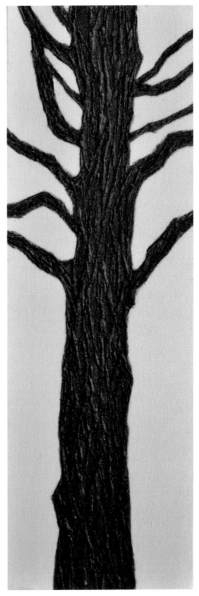

검은 숲/forêt noire 150×50cm acrylic, sand on canvas 2007
검은 숲/forêt noire 150×50cm acrylic, sand on canvas 2007

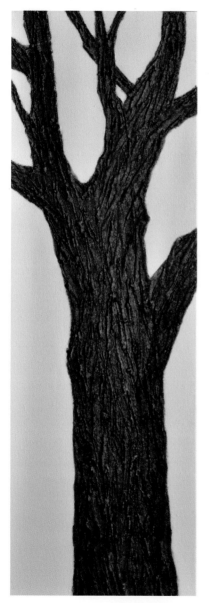
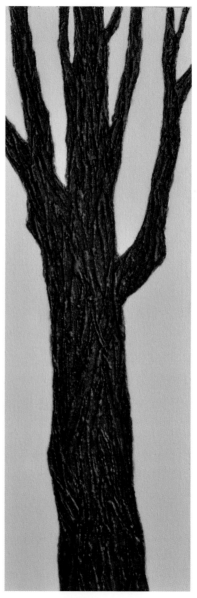

검은 숲/forêt noire 150×50cm acrylic, sand on canvas 2007
검은 숲/forêt noire 150×50cm acrylic, sand on canvas 2007

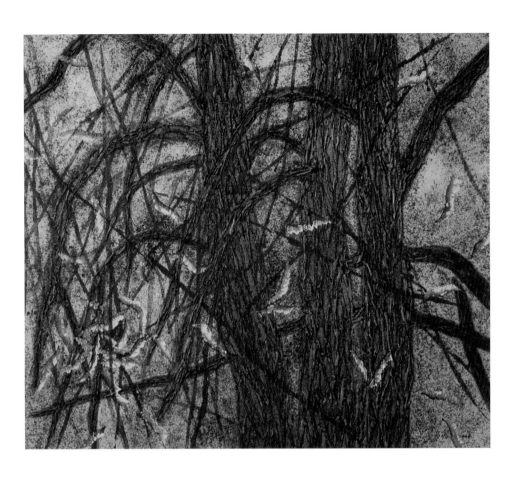

검은 숲/forêt noire 130×150cm acrylic, sand, coffee grounds on canvas 2006

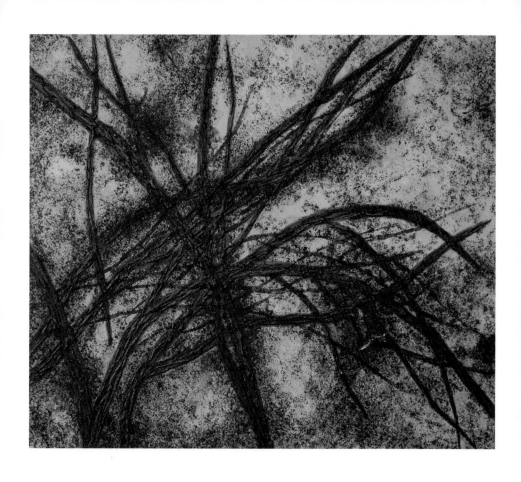

검은 숲/forêt noire 130×150cm acrylic, sand, coffee grounds on canvas 2006

뱅센느 숲의 폐허로부터 획득한
나무들의 언어

최병식 (미술평론가. 경희대교수)

변연미의 작업은 1999년 프랑스를 강타했던 폭풍의 흔적으로부터 시작된다. 빠리 전체가 역사상 보기 드문 피해를 입었고 가로수가 뿌리째 뽑혀나가는 거센 바람이 휩쓸고 지나갔다.

그녀는 폭풍이 지나간 다음 자주 산보를 하던 뱅센느 숲을 찾았을 때 충격적인 장면을 목격하였다. 빠리의 가장 큰 숲이기도 한 그곳이 아예 숲의 형태가 사라져 버리고 한순간에 벌판으로 변했던 것이다.

거대한 아름드리나무들이 허리가 부러져 뒤엉켜 있는가 하면, 작은 나무들은 상당수가 아예 뽑혀나가거나 누워있는 경우가 대부분이었다. 폭격을 맞은 듯한, 폐허의 현장을 보는 작가의 가슴에 와 닿는 아우성은 자연에 대한 심미 상태를 완전히 바꾸어놓게 된다. 그동안 인간에게 영원한 안식과 쉼터를 제공하면서 영원한 이상향의 대상이 되었던 숲들의 무한질서나 색채, 소리, 형태 등은 물론이고, 크고 작은 나무들이 처참하게 폐허화 된 장면을 보면서 문득 오늘날의 인간들이 갖는 왜곡과 오만, 생존의 비애들을 연상하게 된다.

이때부터 순식간에 황폐해버린 숲의 충격적인 이미지에서 감응된 변연미의 새로운 조형언어가 시작되었다. 그것은 문명의 비판과 현대인들에 대한 비유적 언어로서 삶의 현장을 연상케 하였다. 결국 순연한 자연과 역시 동일한 자연이지만 폐허가 되어버린 숲의 변신을 보면서 상처나 전쟁, 생존경쟁과 파멸 등의 환부들로 연상되는 숲의 시리즈가 이어진다.

그간 한국이나 동양에서 사유나 수양 등의 대상으로 여겨져 온 자연관과는 전혀 다른 국면의 해석이 시작된 것이다. 곡선이 직선으로 대체 되고, 자유분방하게 사용되던 색채가 절제되면서 블랙 톤을 즐겨 사용하게 된다. 또한, 기존에 사용하던 붓을 떠나서 가는 모래에 본드와 함께 먹물을 섞어 고무장갑을 끼고 선을 그어 나가기 시작한다. 이러한 작업들은 극도로 단순화되고, 장엄한 스케일과 평소 나무가 갖는 강인한 이미지를 연상하도록 하면서 바로 그 뱅센느 숲에서 느꼈던 충격을 형상화 한다.

황홀한 실루엣으로 사유와 안식의 공간이던 숲의 향연과 자연의 이미지들은 어느새 거칠고 잔혹한 신음소리만 남은 폐허로 변하게 되고 고뇌로 형상화된 화면의 공허가 있을 뿐이었다. 폭풍 이후 변연미의 나무들은 이전의 색채들을 모두 제거하고 검정색 하나 만으로 드로잉 된다. 그녀의 화면에서 가장 인상적인 이 검정색 나무들은 이미 나무이기 이전에 폐허를 상징하면서도 직선에서 나타나는 의지의 병립을 내포한다.

그녀의 이러한 변화는 1994년 빠리에 처음 건

너갔을 때 시도했던 꽃과 나무, 이름 모를 새들과 자연의 소리 등이 오버 랩 된 자연에 대한 관심으로부터 완전히 변화된 새로운 면모를 구축하게 되었다. 여기에는 분명 고독한 외국생활에서 체험하고 목도한 일상의 일들에 대한 삶이나 작가와 사회, 사회와 예술이 갖는 이중적 괴리 등에 대한 비망록으로서 나타나는 소재로서도 일단의 의미가 내포되었다는 것은 당연한 추론이다.

"황폐한 숲은 나에게 모든 것을 보여 주었다. 삶의 처참한 현장을 가르쳐 주었으며, 함성을 지르며 경쟁하는 전쟁터와도 같은 현실의 슬픔을 맛보는 듯하여, 참으로 오랫동안 뇌리에서 떠나지 않고 각인되었다."

당시 그녀는 이와 같은 작업노트를 남기고 있다. 변연미를 빠리에서 만난 것은 한 6여 년 전의 일이었다. 마침 그 태풍이 막 지나간 다음 이어서 거대한 가로수들이 누워있는 길들을 지나 찾아간 그의 작업실은 도도히 흐르는 마른느 강변, 빠리 근교 뻬로 쉬르 마른느에 자리하고 있었다. 이미 그때부터 6년간을 여전히 직선으로 이어지는 나무만을 고집해온 변연미의 작업은 고집스러우리만큼 단순해진 화면으로 나타나면서 외침과 침묵이 교차한다.

다시 2005년 여름, 새로이 옮겨간 수와지 르 루와의 작업실을 방문 했을 때 1천호 정도의 대작들이 빽빽한 스튜디오에서 이번 전시에 출품된 블랙 톤의 화면에 흠뻑 빠져있는 그녀의 화면을 보게 되었다. 자연을 말하기 위해서는 그만한 크기의 스케일이 필요하다고 생각했다는 그녀의 집착은 상당한 무게를 싣고 있었다.

이번 첫 번째 국내 전에서 보여주는 그녀의 작업은 이중 일부의 작업들로 구성 되었고, 문명과 인간, 생멸해가는 인간성에 대한 항변과 비판으로 이어지는 숲의 의미가 있다. 그러나 그녀의 이번 작업에서 직선들의 교차가 반복되어지면서 다소의 관념성이 드러나게 된다는 점과 각 시리즈마다 긴 터널을 걸어가는 호흡방식 등은 풀어나가야 할 과제로 제기 된다.

11년간의 빠리 생활이 갖는 독특한 삶의 체현과 지금 이 시대에는 흔치않은 그녀의 작업에 대한 일관된 의지에 기대가 크다.

The Language of Trees Acquired from the Devastated Vincennes Forest

Byungsik CHOI
(Art Critic, Professor of Art
in Kyunghee University)

Byun Youn-rri s work starts from the trace of relentless storm which stoke France in 1999. The storm did unprecedented damage to almost al the parts of Paris, leaving debris all around. After the storm. the artist from Seoul witnessed some shocking scenes at Vincennes forest where she had frequently taken walks alone; Vincennes forest, which was the greatest in Paris in size as well, had completely changed into a flat plain. Armful Trees were broken or entangled. and most of the small bushes were pulled up by the roots, or laid on the ground. The artist on the scene could hear the shout from the ruined place which looked like a indiscriminately bombarded warfield, and from that time her aesthetic stance toward the nature has been thoroughly transformed. Retrospecting upon the once arcadian forest which has provided us the feeling of eternal rest and shelter, the artist hit upon all the distortions and self-conceits human beings had made in civilization, and the uneradicable sadness of life itself.

It is from this moment that Byrn youn-mi's formative language begins to explore the new field of creativity, and this is also her corresponding response toward the shocking images of the devastated forest. Consequently, from the observation of the immaculate and at the same time ruined nature with sharp, but sympathetic eyes, the forest series were born into the world one by one.

In this respect, we should pay special attention to her subject matters and the way they are dealt with; the objects remind us of the wounded parts such as scars, wars. and dest uctions. It means that the view of nature expressed here in Byun Youn-mi artistic world is quite different from that of many other Korean, or Southeastern Asian artists who have regarded nature as the object of thought or meditation. Curved lines began to be replaced by straight lines, and brilliant colors were gradually moderated into black tones. And she doesn' t use brushes any more, and start to draw lines with materials such as mixed fine sand and adhesive bond with her rubber-gloved hands. Through these works-extremely simplified, and yet associating us with the magnificent scales and stout images of trees-she could finally succeed in representing the traumatic shock of Vincennes forest.

What we face now in Byun Youn-mi's works of art is not the hilarity and rest of the forest, but the endless void tinged with panic(Pan's) anguish and moaning. After the storm, she got rid of all other colors from her trees. Therefore, just a single color-black-remains. Black trees, the most impressive in her pictures, are the symbols of the ruins as well as those of

natural objects, and the straight lines indicate unyielding creative aspirations of the artist.

Such a change shows that there was a complete transformation in her interests; when she came to Paris in 1994, her primary subject matters were the things found in the surrounding natural world such as flowers, trees, and birds. We can guess the change mainly derived from the solitary life experienced in an alien country, and the inner dilemma between the artist and the society, or between the art and the society. At that time, the artist herself was writing on her working diary lke this;

"The devastated forest showed me everything. It gave me a lesson of the miserable scenes of life, and also let me taste the bitter sadness we might feel in the battlefield crowded with dying screams. So the unforgettable images of the forest were inscribed in my mind. and lingered there for a long time."

It was six years ago when I met her in Paris. Her atelier was located on the gorgeous riverside Mame at Le Perreaux sur Mame, near the suburban Paris, with huge street trees scattered on the ground just after the storm. From that time ever, almost for six years, Byun Youn-mi has continued to explore much more simplified figures in terms of the trees in straight lines, insistently alternating the shout and the silence in her oevre.

Last summer in 2005, when I visited her newly nested studio in Choisy le Roi, the place was filled with grand pictures about 120 inches by 96 inches, and I found her deeply infatuated with trees in black tone. And these pictures are the very ones we are going to enjoy in this exhibition today. Indeed I appreciate she needed such a scale of pictures to contain and express the power and dignity of nature itself.

Byun Youn-mi's first exhibition back home in Korea consists of some of the pictures produced at the Mame studio, and tries to deliver the meaning of the forest as her thinking of civilization and human beings, and the criticism of the degrading human nature. And yet the task to get over the abstract elements revealed in the recurrent straight lines still remains to the artist herself, and, we the viewers, looking at each of the pictures, should take a deep breath enough to pass through the long tunnels of spiritual journey of the artist.

I expect her consistent enthusiasm to represent the unique way of daily life in Paris for eleven years would get great results here in Korea. (번역 : 강미숙)

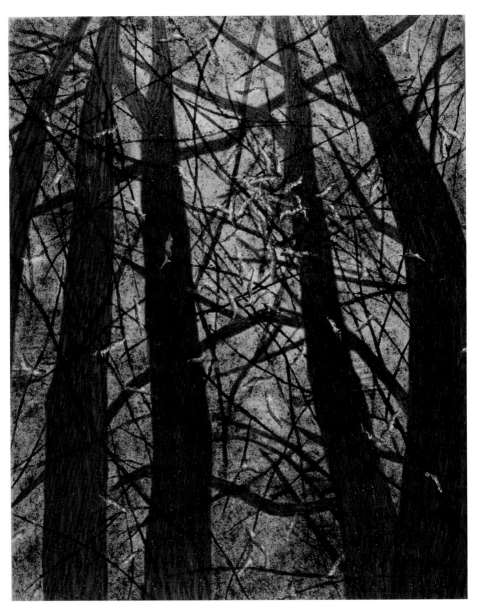

뱅센느 숲/bois de vincennes 300×240cm acrylic, sand, coffee grounds on canvas 2005

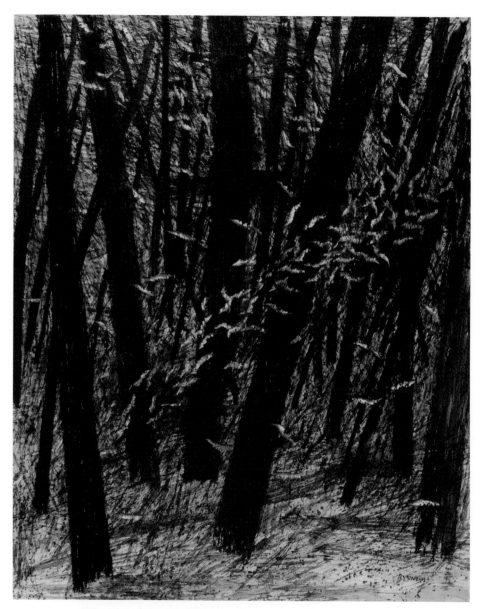

뱅센느 숲/bois de vincennes 300×240cm acrylic, sand, coffee grounds on canvas 2003

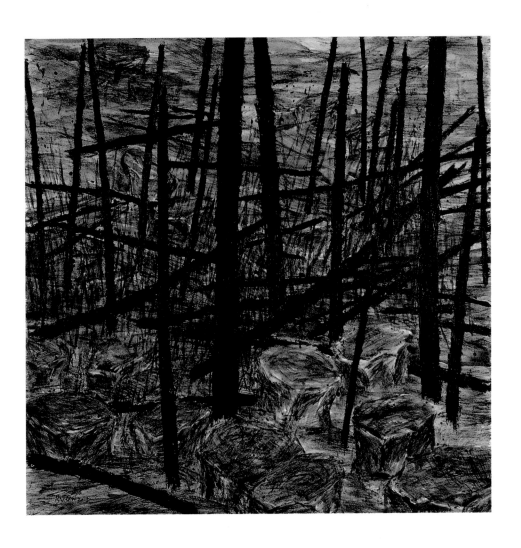

뱅센느 숲/bois de vincennes 200×200cm acrylic, sand, coffee grounds on canvas 2005

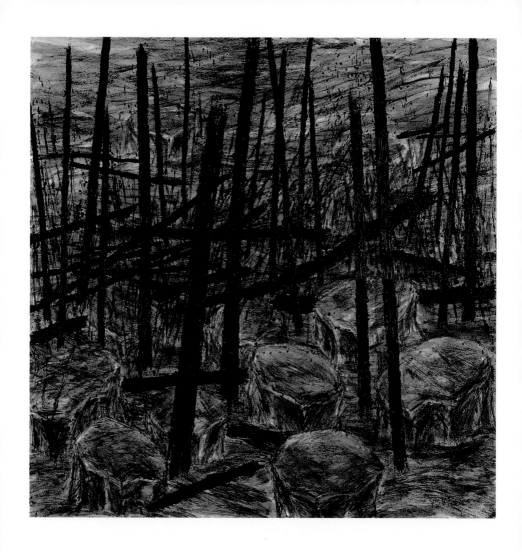

뱅센느 숲/bois de vincennes 200×200cm acrylic, sand, coffee grounds on canvas 2005

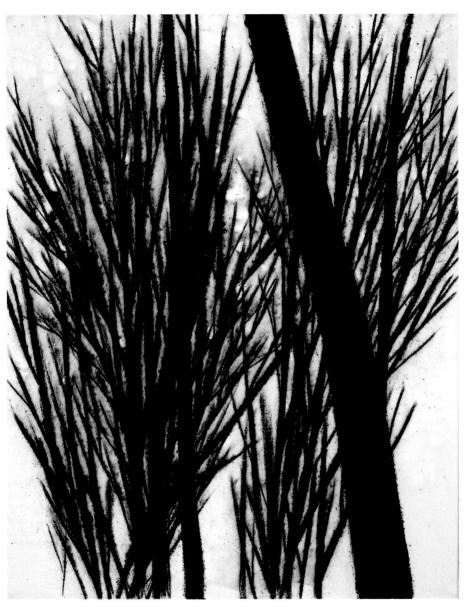

뱅센느 숲/bois de vincennes 92×73cm acrylic, sand, charcoal on canvas 2004

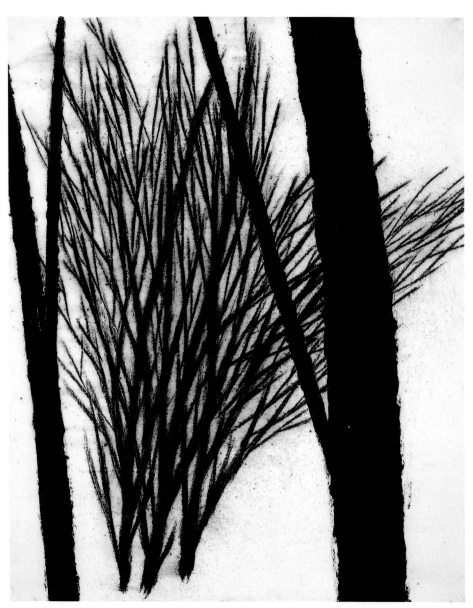

뱅센느 숲/bois de vincennes 81×65cm acrylic, sand, charcoal on canvas 2004

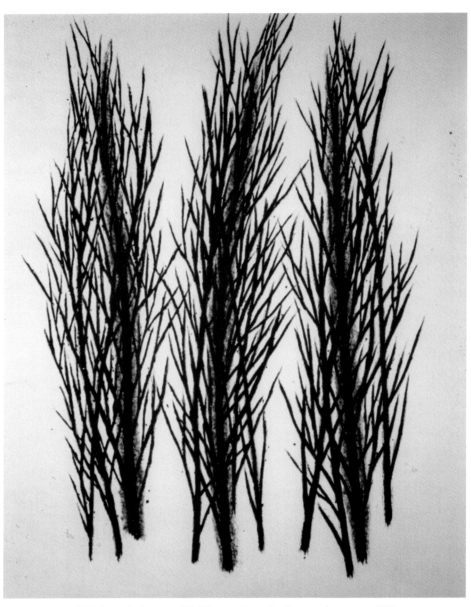

뱅센느 숲/bois de vincennes 250×200cm acrylic, sand, coffee grounds on canvas 2004

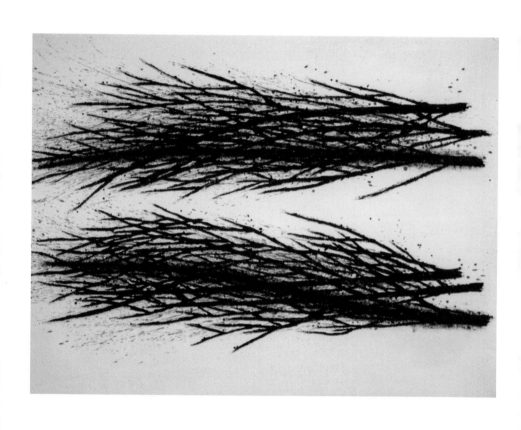

뱅센느 숲/bois de vincennes 195×150cm acrylic, sand, coffee grounds on canvas 2004

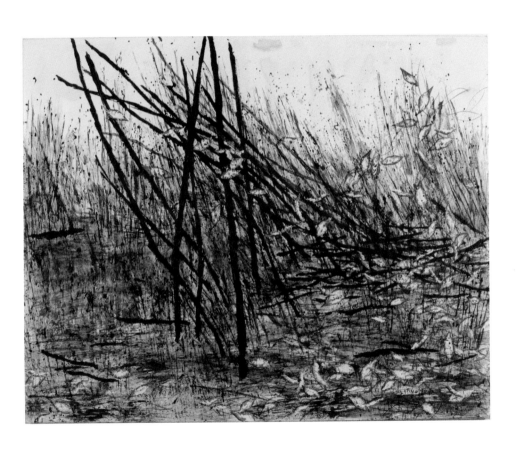

뱅센느 숲/bois de vincennes 240×300cm acrylic, sand, coffee grounds on canvas 2002

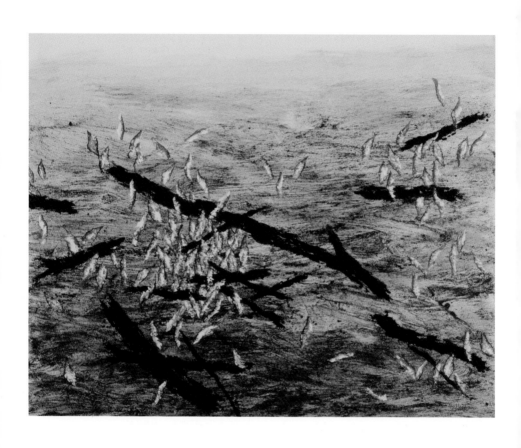

뱅센느 숲/bois de vincennes 130×162cm acrylic, sand, coffee grounds on canvas 2002

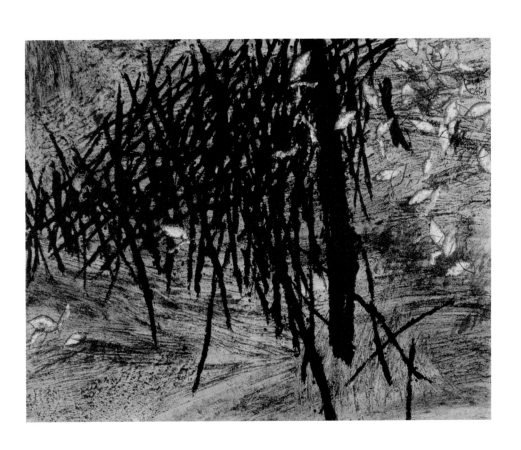

뱅센느 숲/bois de vincennes 130×162cm acrylic, sand, coffee grounds on canvas 2001

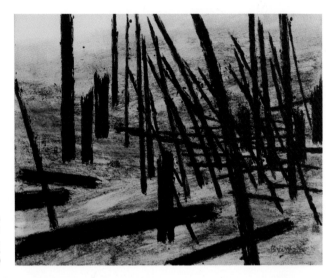

뱅센느 숲/bois de vincennes
130×162cm
acrylic, sand,
coffee grounds on canvas
2000

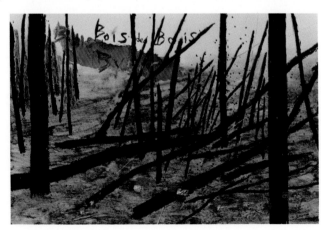

뱅센느 숲/bois de vincennes
200×300cm
acrylic, sand,
coffee grounds on canvas
2000

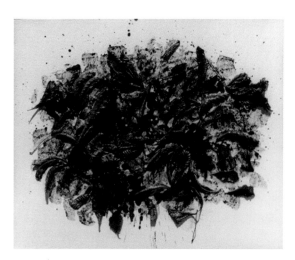

뱅센느 숲/bois de vincennes
73×92cm fallen leaves, coffee grounds on canvas 2003

자연이란 '스스로 생겨나서 스스로 존재하는 무엇'이지 않은가.
자연은 스스로의 존재원리를 가졌기에,
원래부터 그러하기 때문에 옳고 그름을 따질 수 없다.
나는 원래 그러한 자연의 모습을 찾아갈 뿐이다.
인간 본연의 모습 또한 거기, 그 숲에서 찾을 수 있으리라.

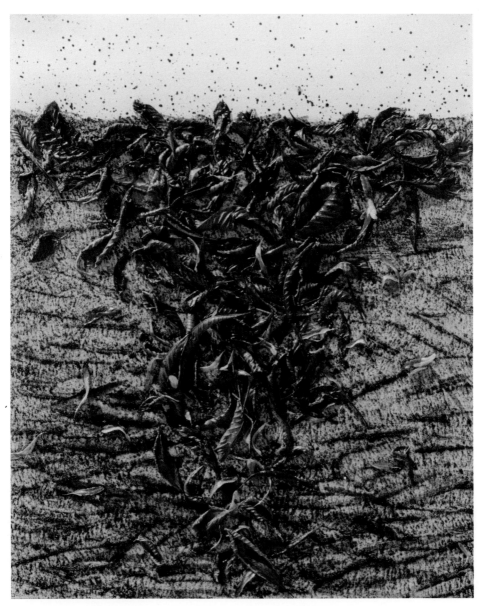

뱅센느 숲/bois de vincennes 100×81cm fallen leaves, coffee grounds on canvas 2001

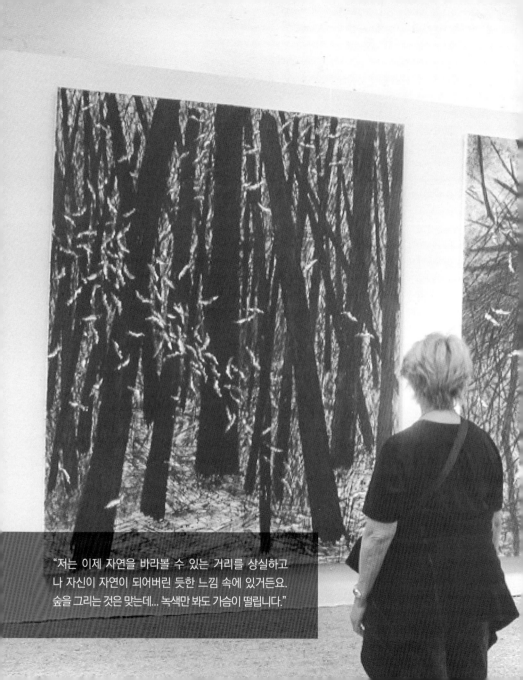

"저는 이제 자연을 바라볼 수 있는 거리를 상실하고
나 자신이 자연이 되어버린 듯한 느낌 속에 있거든요.
숲을 그리는 것은 맞는데... 녹색만 봐도 가슴이 떨립니다."

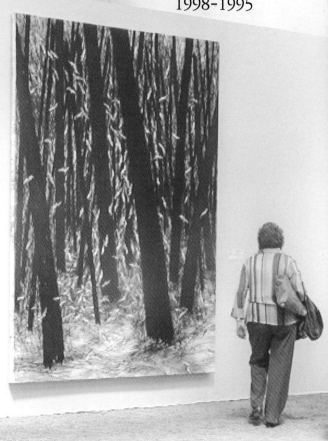

은유와 운동
métaphore et mouvement
1998–1995

파리 상원의사당 미술관/Orangerie du Sénat

역동적 긴장의 회화

손월언 (시인)

변연미는 근작들을 통하여 오랫동안 집중해 온 선들에 대한 탐구 과정을 펼쳐 보이고 있다. 그의 화면들은 단번에 그어서 속도와 힘이 느껴지는 선들과 아주 느리게 덧칠되고 두꺼워진 선들에 이르기까지 수직공간으로 구현되어 있다.

모든 선들은 숲으로부터 왔음이 확실하다. 화면을 양분하거나 통일시키는 굵고 두꺼운 선들은 큰 나무를, 주변에 흩어진 작은 선들은 잔가지들을 연상하게 하고, 붓을 사용하지 않고 손가락으로 말아 올린 불타는 듯한, 붉은 형상들은 꽃을 닮았다. 그러나 그뿐, 이 화면들은 숲의 형상이 아니며 각각의 형태들도 큰 나무와 잔가지라는 이름들을 훌훌 털어 버린다. 연상 사다리를 차던져버린다. 구체적 형상들로 전혀 심화되지 않고 오히려 순수한 선들의 운동으로 남아 있기를 원한다.

자연에서 차용한 선들을 통하여 자신의 내면을 형상화하는 과정 중에 군살이 붙은 사물들의 상징체계를 만날 때마다 절망하였으리라. 왜냐하면 그것들은 언제나 설익은 결과물이었으며, 고투하는 즐거움이랄까, 늘 진행 중이며 과정 중인 긴장된 자신을 잃어버리게 하는 혼란만을 던져주었을 것이므로.

백사장에서 바다로 뛰어드는 아이들처럼 화면 속으로 뛰어들고 싶다고 말하는 그는, 정작 화면을 대하면 어찌할 바를 모르고 쩔쩔맨다고 한다. 마치 세상에 갑자기 튀어나온 어리고 연약한 동물처럼.

그에게 소중한 의미로 남아 있는 쩔쩔맨 흔적들로서 여러 그림들.
선을 그을 때 마다 조금씩 움직였고, 다른 어느 곳도 아닌 그어진 선 위에서 사유하고 리듬을 얻으려 애썼다. 비로소 지금 온몸으로, 강한 긴장 속에서 한 통찰의 순간으로 나아가는 기나긴 여정을 시작하는 길 위에 서게 되었다.

La Peinture de la tension dynamique

Woul-Ohn SON (Poéte)

Le travail actuel de Youn-Mi BYUN montre un intérêt persistant sur le développement des processus de recherche sur la ligne. L'espace de ses toiles est structuré de lignes verticales ; celles-ci sont tantôt tracées d' un seul trait faisant jaillir de la vitesse et de la force, tantôt d' une accumulation de traits qui donne la lenteur et l'épaisseur.

A premier abord, l'ensemble des lignes représentées semblent provenir de la forêt. Ces lignes grosses et épaisses découpent ou unissent l' espace de la toile. Leurs entrelacs évoquent les grands arbres, alors que les lignes courtes et fines rappellent les petites branches. Dans le fond, apparaissent des formes d un rouge flamboyant, semblables à des fleurs, subtilement enroulées avec une main. Mais nous n' irons pas plus loin.

Car la peinture de Youn-Mi BYUN n' est pas figurative. De plus, les images sur les tableaux nous interpellent en nous interdisant de penser à des représentations végétales. Ces lignes abstraites rejettent la représentation fidèle des arbres, des branches, ainsi que des fleurs. L'imagination de Youn-Mi BYUN se prolong et se concrétise dans sa peinture. Celle-ci ne veut rester qu' un mouvement de lignes pures, refusant d' être approfondie.

Au milieu de la concrétisation de son intériorité à travers des lignes empruntées à la Nature, Youn-Mi BYUN devrait désespérer chaque fois qu' elle rencontre le système de la représentation symbolique, qui est superflu dans ses toiles. Car, pour elle, cela signifie un manque de maturite dans son travail qui se veut exprimer le moi dans la tension géné ratrice de force. Cette tension lui permet de suivre le processus du mouvement de l'imagination en cours. La tension lui fait éprouver un sentiment paradoxal qui est le plaisir à se combattre.

Youn-Mi BYUN parle de se lancer sur le fond vierge du tableau à la manière spontanée des enfants se précipitant dans la mer. Ou encore comme un jeune et fragile animal qui vient de surgir brusquement dans le monde. Mais ellese sent désarmée devant la toile.

Plusieurs tableaux qui laissent des traces de cette hesitation. Celle-ci devient un élément primordial à son processus de création. Chaque fois que cette peintre fait des lignes, elle se libère peu à peu, Elle medite dessus et y trouve son rythme. Ses tableaux évoluent vers la perspicacite d' une tension dynamique.

(번역 : 이춘애)

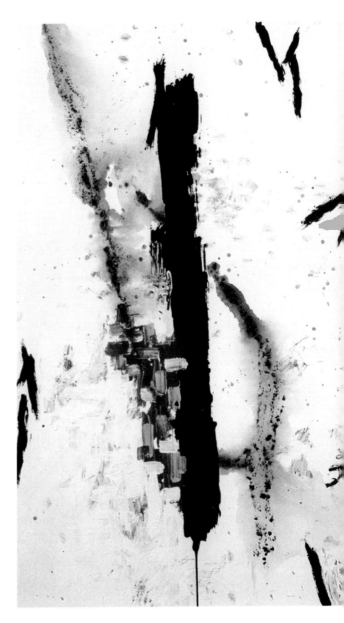

은유와 운동/métaphore et mouvement
195×300cm
acrylic, sand, varnish,
charcoal on canvas
1998

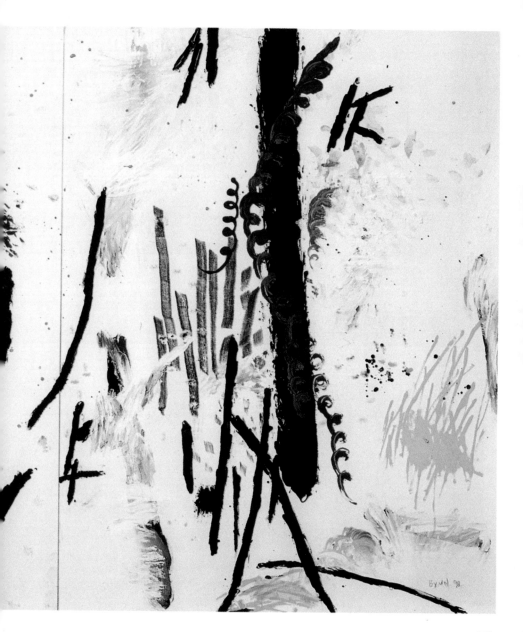

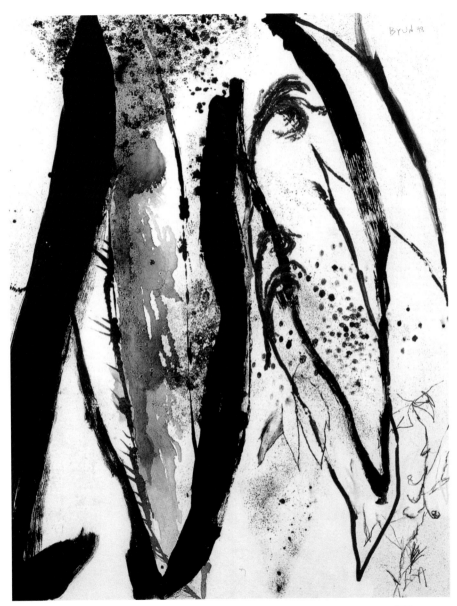

은유와 운동/métaphore et mouvement 195×150cm acrylic, sand, varnish, charcoal on canvas 1998

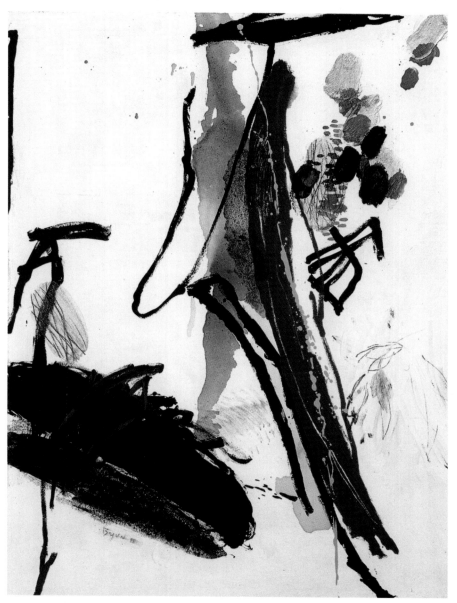

은유와 운동/métaphore et mouvement 195×150cm acrylic, sand, varnish, charcoal on canvas 1998

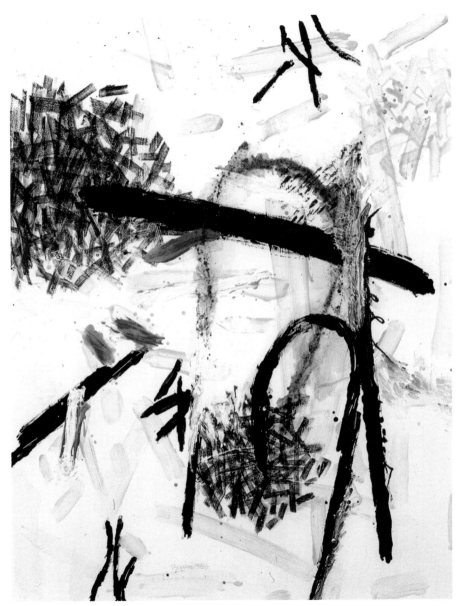

은유와 운동/métaphore et mouvement 195×150cm acrylic, sand, varnish, charcoal on canvas 1998

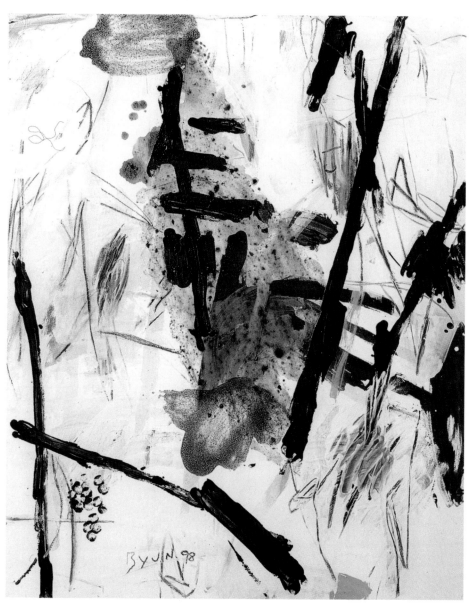

은유와 운동/métaphore et mouvement 92×73cm acrylic, sand, varnish, charcoal on canvas 1998

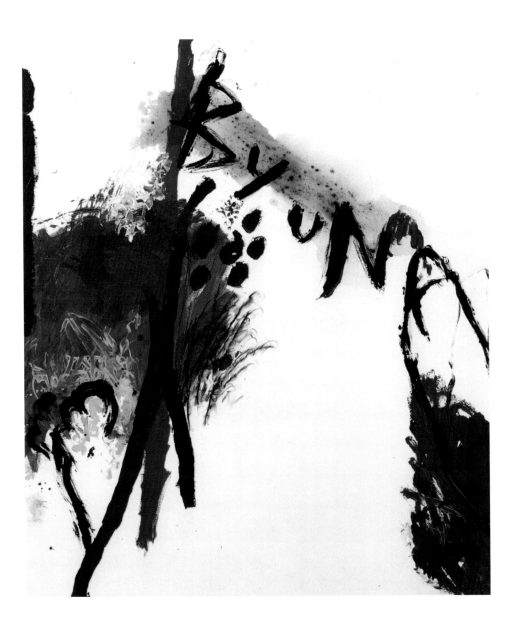

은유와 운동/métaphore et mouvement 150×130cm acrylic, varnish, on canvas 1998

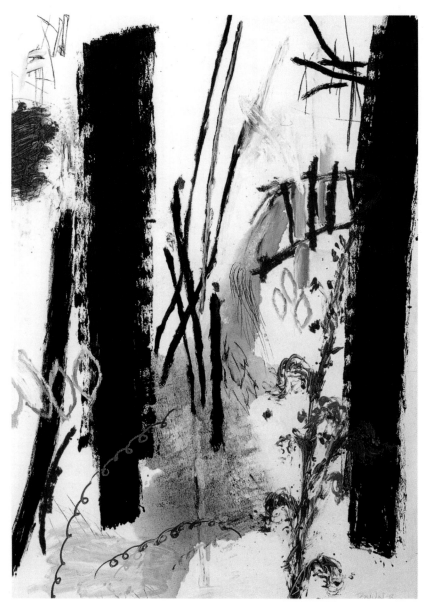

은유와 운동/métaphore et mouvement 227×166cm acrylic, sand, varnish, charcoal on canvas 1998

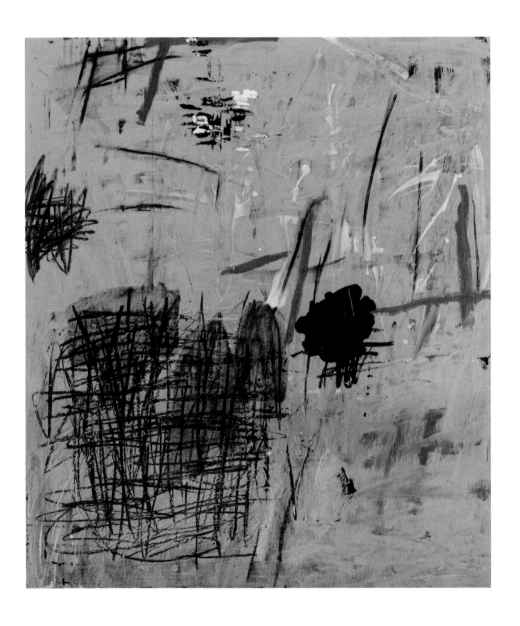

은유와 운동/métaphore et mouvement 150×130cm acrylic, charcoal on canvas 1997

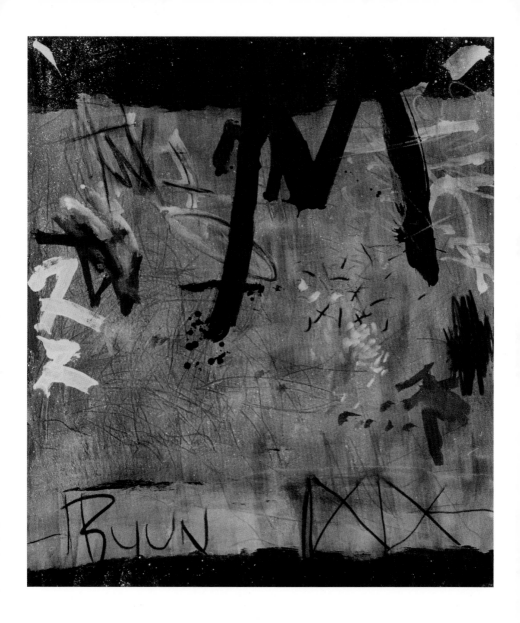

은유와 운동/métaphore et mouvement 150×130cm acrylic, charcoal on canvas 1997

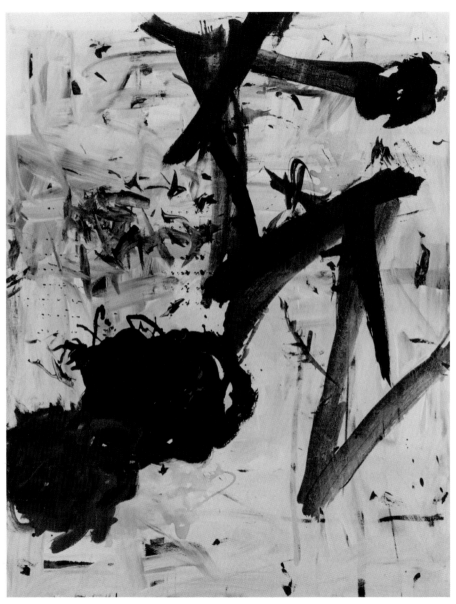

은유와 운동/métaphore et mouvement 195×150cm acrylic on canvas 1997

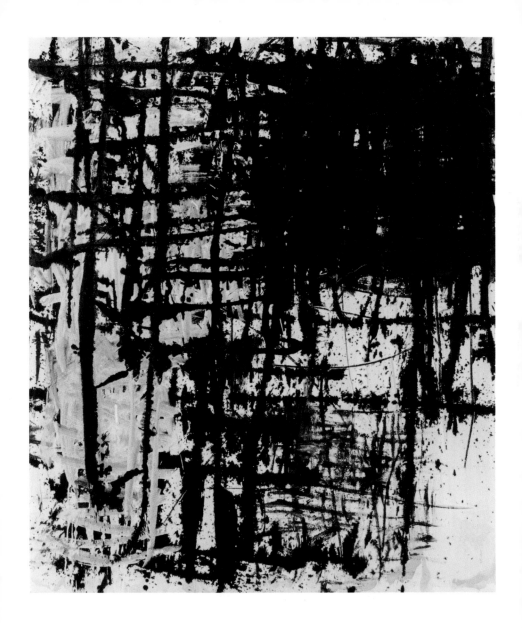

은유와 운동/métaphore et mouvement 150×130cm acrylic, charcoal on canvas 1997

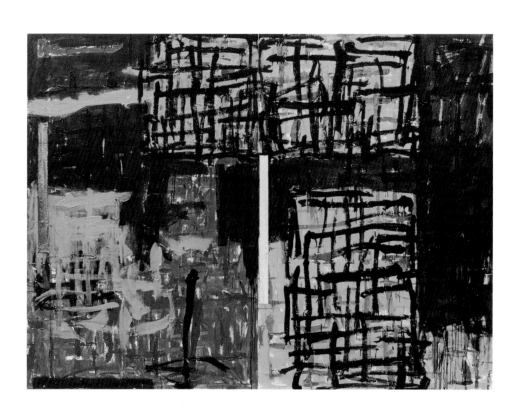

은유와 운동/métaphore et mouvement 195×260cm acrylic on canvas 1996

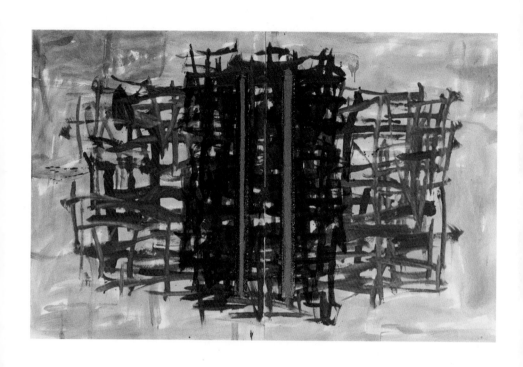

은유와 운동/métaphore et mouvement 116×178cm acrylic on canvas 1996

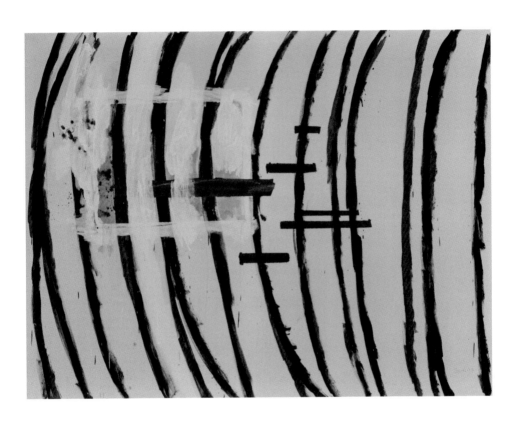

은유와 운동/métaphore et mouvement 195×150cm acrylic on canvas 1997

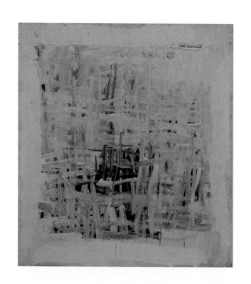

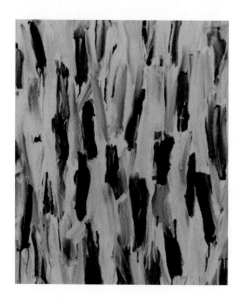

은유와 운동/métaphore et mouvement 100×100cm acrylic on canvas 1995
은유와 운동/métaphore et mouvement 116x89cm acrylic on canvas 1995

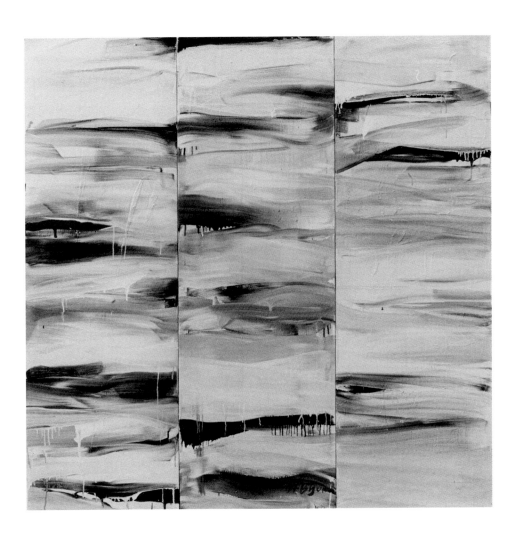

은유와 운동/métaphore et mouvement 150×150cm acrylic on canvas 1997

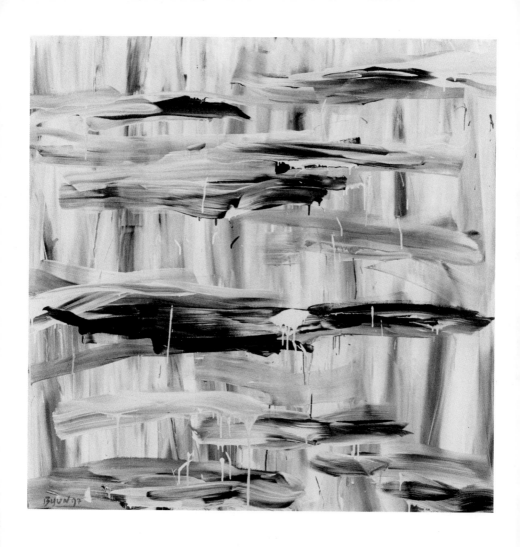

은유와 운동/métaphore et mouvement 150×150cm acrylic on canvas 1997

드로잉
drawing

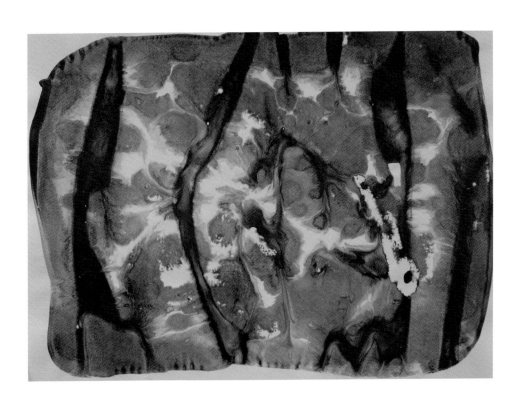

무제/untitled 31×41cm acrylic on paper 2014

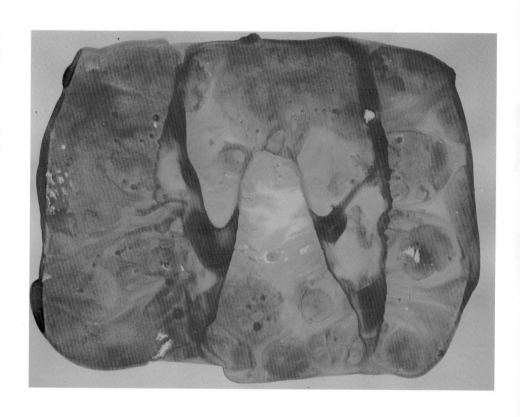

무제/untitled 31×41cm acrylic on paper 2014

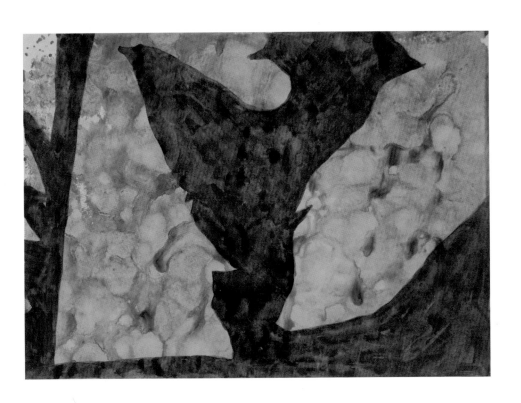

무제/untitled 42x30cm acrylic on paper 2014

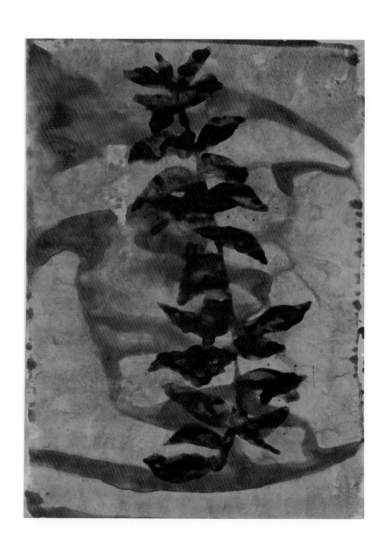

무제/untitled 42×30cm acrylic on paper 2014

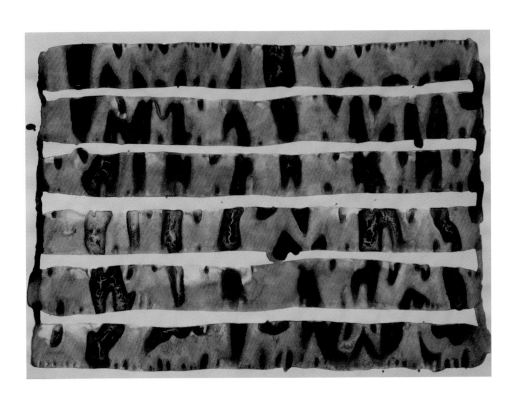

무제/untitled 30×42cm acrylic on paper 2014

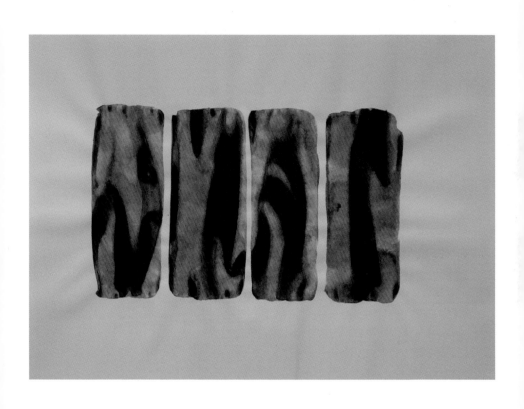

무제/untitled 30×42cm acrylic on paper 2014

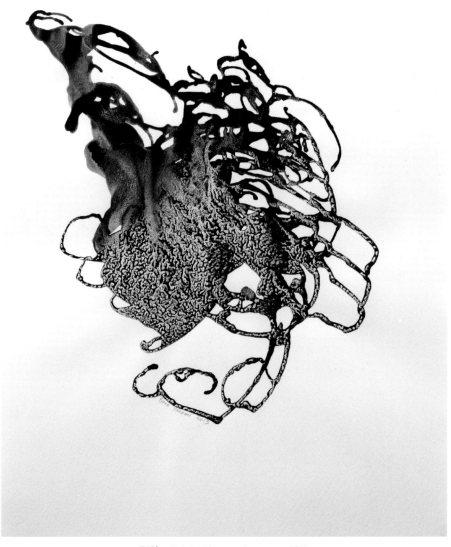

무제/untitled 65×50cm acrylic on paper 2013

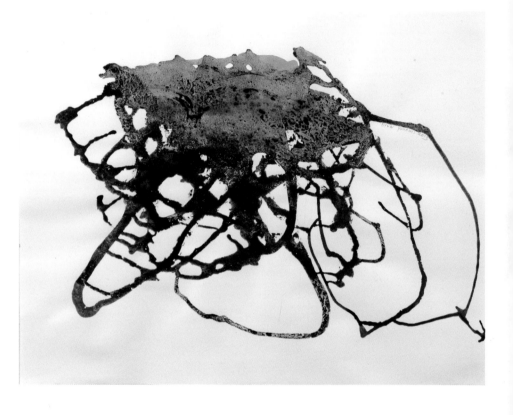

무제/untitled 50×65cm acrylic on paper 2013

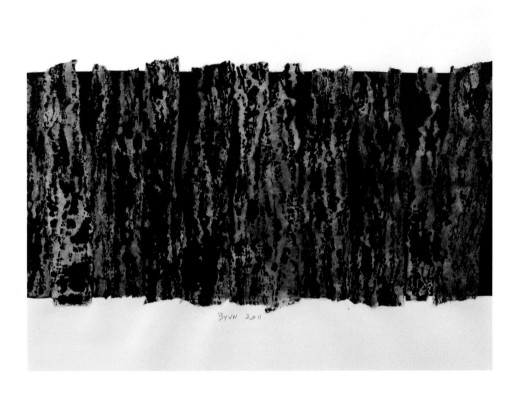

무제/untitled 65×50cm ink on Korean paper 2011

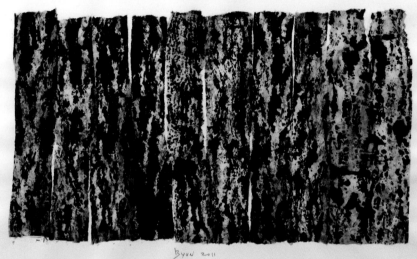

무제/untitled 65×50cm ink on Korean paper 2011

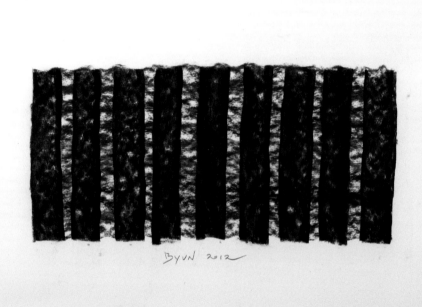

무제/untitled 50×65cm charcoal on paper 2012

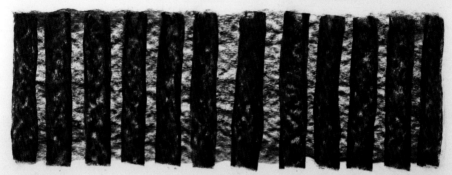

무제/untitled 50×65cm charcoal on paper 2012

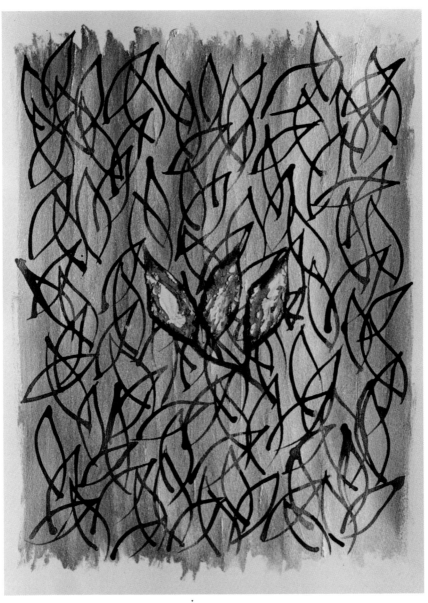

무제/untitled 60×50cm ink, acrylic on paper 2002

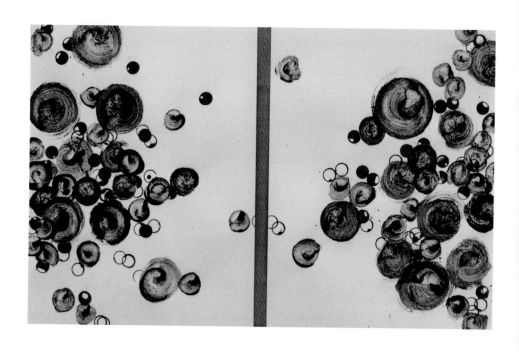

무제/untitled 65×50cm ink, coffee grounds on paper 2003

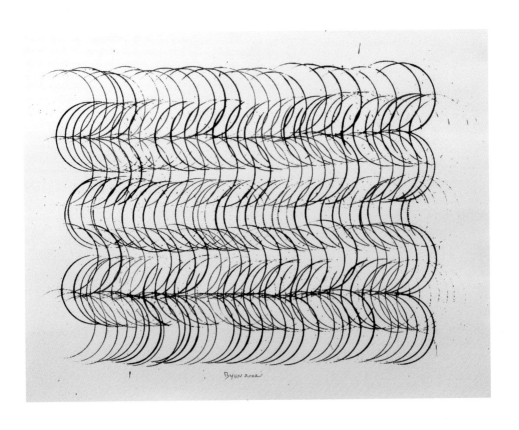

무제/untitled 50×65cm ink on paper 2002

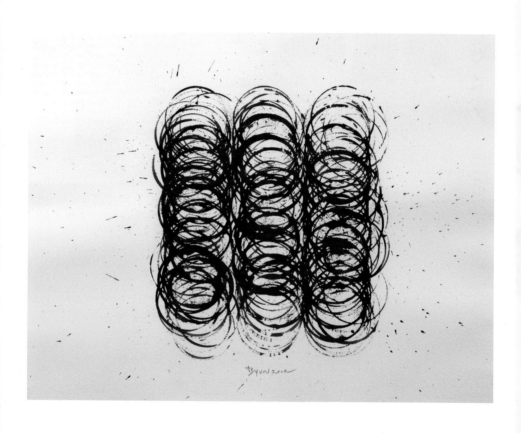

무제/untitled 50×65cm ink on paper 2002

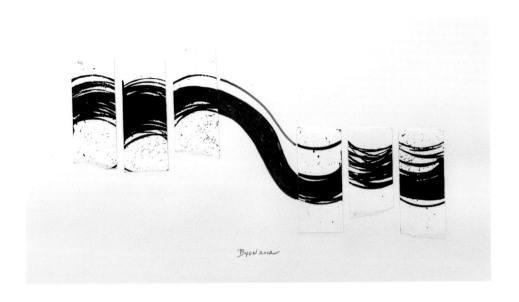

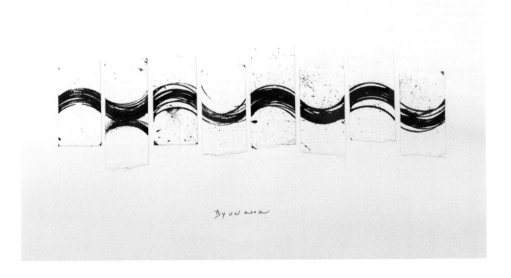

무제/untitled 50×65cm ink on paper 2002
무제/untitled 50×65cm ink on paper 2002

검은 숲에 이식된 푸른 나무

이승미

나는 막 서른이 되던 해 유학길에 올랐다. 그러나 준비과정도 목적도 분명하지 않았던 탓에 가는 길에 여러가지 해찰을 하느라 결국 목적지에 다다르지 못했다. 그리고 십여 년 전, 일을 핑계로 젊은날 떠나고자 했던 그곳에 갔다. 그리고 과연 서른 젊은이가 그곳에 정착했었다면 어떤 삶을 살았을지 생각해보았다. 큐레이터 일을 하면서, 종종 현대미술의 성지라 불리는 도시에 살면서 미술 활동을 하고 있는 한국인 예술가를 만나고 그들의 소식을 접하게 된다. 그때마다 오래전 내 안에 서른 살 젊은이를 만나곤 했다.

유럽을 여행할 때 가장 경이로운 것은 숲이었다. 이방인이었던 내가 묵는 호텔 가까이나, 도시주변, 고속도로변에 자리 잡은 숲은 밤이 되면 어둠과 함께 더 가까이 다가와 있곤 했다. 어둠 속의 숲을 바라보고 있으면 금방이라도 빨간 모자와 사냥꾼, 간달프와 마녀가 튀어나올 것 같았다. 웅장하고 깊이를 알 수 없는 숲은 이방인으로서는 한 발짝도 숲 안으로 들어설 용기가 나지 않는 두려운 숲이기도 했다. 그 숲은 작가의 말대로 검은 숲이다. 푸른빛이 울창하고 아름다운 한반도의 숲은 아니며 아시아의 짙은 열대우림과도 다르다. 그러나 변연미가 그리던 숲은 세잔느와 마네, 그리고 코로가 즐겨 그리던 바로 그 숲이었을 것이다. 서른의 나는 그 숲을 바라보기만 했고 변연미는 그 숲으로 들어가 깊은 어둠과 마주하고 그 검은 숲에 뿌리를 내려 숲과 함께 푸른 나무가 되고자 하였다.

나는 변연미를 잘 알지 못한다. 변연미의 작품은 도록으로만 보았고 전시로는 만나지 못했다. 그러나 수년 전부터 변연미와의 만남을 예상하고 있었다. 2020년 혹은 2021년 새해 드디어 작가와 나는 만났다. 나는 변연미와 그녀의 예술을 잘 알지 못한다고 생각했다. 회화작품은 단지 보는 것뿐 아니라 그 존재를 마주하고 냄새와 촉감, 붓질의 방향과 속도, 선의 변화, 색과 빛의 움직임을 느껴야 비로소 보는 것이고 작품의 내용을 알게 되는 것이기 때문이다. 작가도 마찬가지다. 작품과 함께 작가의 삶에 대한 이해가 있어야 비로소 작가와 작품의 사이를 짐작할 수 있기 때문이다. 작가의 말투와 입 모양, 눈빛, 사소한 몸짓, 그리고 손 모양이 작가를 이해하게 한다. 그녀와의 만남 이후, 내 안에 두고 온 서른 살의 젊은이와 변연미는 종종 같은 길을 걸어온 친구처럼 느껴졌다. 파리의 검은 숲에서 푸른 나무가 되고자 했던 작가 변연미를 고향에 소개하고, 서른 무렵의 젊은 예술가 시절부터 성숙한 예술가로 성장한 오늘까지 그녀의 예술적 삶을 되돌아보는 시간을 가졌다. 예술가 변연미에 대해 좀 더 가까이, 자세히 보게 되었다. 큐레이터는 이렇게 예술가를 알아가는 것이다. 이제 고국으로 시선을 돌린 그녀의 힘찬 나무들을 만나게 되었다. 한 예술가의 긴 여정에 동행하게 된 것에 설레임을 느낀다. 이제부터 함께 가야 할 길이다.

나는 그녀의 그림 속 나무들이 파리에서 한국으로 돌아온 것이 매우 반갑다. 우리 모두의 서른 살, 젊고 미숙한 예술가가 머나먼 이방에서 각고의 노력으로 혼돈의 검은 숲을 지나 마침내 완숙하고 당당한, 한 예술가로 성장하여 이 땅으로 돌아온 것이다. 한국으로 회향한 그녀의 나무들이 건강하게 성장하고 이 숲에서 아름다운 꽃과 풍성한 열매를 맺게 되기를 기대한다. 그녀의 노력과 긴 세월에 깊은 위로와 박수를 보낸다.

PROFILE

변연미 (1964~) 卞 蓮 美

1988년 추계예술학교 서양화과 졸업
1994년 이후 파리에서 작업, 활동 중

개인전
2021 《다시 숲》 갤러리 523쿤스트독, 부산, 한국
2020 《다시 숲》 갤러리 제이콥1212. 서울, 한국
2019 《La forêt enchant(ier)ée》 변연미의
　　　프레스코, 소시에테 뒤 그랑 파리 건설 현장
　　　바뉴, 프랑스
2018 《숲의 소리를 들으며》 샤또 라두셋트,
　　　드렁시, 프랑스
2015 《spectral forest》 갤러리 백송, 서울, 한국
2014 《spectral forest》 대전 프랑스 문화원,
　　　대전, 한국
2013 《spectral forest》 갤러리 당 리브르 로트르,
　　　파리, 프랑스
2012 《검은 숲》 갤러리 타블로, 마르세이유,
　　　프랑스
　　　《검은 숲》 인제대학교 김학수 기념박물관,
　　　김해, 한국
2011 《검은 숲》 갤러리 세줄, 서울, 한국
2009 갤러리 크리스틴 박, 파리, 프랑스
2008 갤러리 세줄, 서울, 한국
2007 갤러리 크리스틴 박, 파리, 프랑스
2006 쿤스트독, 서울, 한국
2005 《뱅센느 숲》 갤러리 세줄, 서울, 한국
2002 갤러리 아트 스페이스 퀼티렐 르 끌렉,
　　　비트리 쉬 센, 프랑스

2001 갤러리 오를리, 오를리공항, 프랑스
2000 갤러리 프리에레 드 퐁-루, 모레 쉬 루앙,
　　　프랑스
1999 갤러리 크루쓰 보자르, 파리, 프랑스

그룹전
2021 《해외작가 귀국지원 프로그램_변연미
　　　신재돈전》 행촌미술관, 해남, 한국
2021 《태양에서 떠나올 때》 전남도립미술관,
　　　광양, 한국
2021 《a mark_어떤 흔적, 선회하는 시선》 삼육
　　　빌딩, 서울, 한국
2019 《뜻밖의 초록을 만나다》 수원시립미술관,
　　　아트스페이스 광교, 수원, 한국
2018 《숲으로 들어가다》 2인전 아트스페이스 펄,
　　　대구, 한국
2017 《안 도시 뜰》. ICAPU17 아트 프로젝트울산,
　　　울산, 한국
2016 《One, Two, three and….7》.
　　　La Passerelle, 루앙대학, 루앙, 프랑스
　　　《Biennale d'art actuel grand format》.
　　　La P'tite crié. 몽트뢰이, 프랑스
2015 《Out of Home 》, Plan.d. 뒤셀도르프, 독일
　　　《아트프로젝트울산》 2015 울산, 한국
2013 《Hivernal》 몽트뤼이, 프랑스
　　　《M-art》 관훈갤러리, 서울, 한국
2012 《절차탁마 물성의 틈을 넘다》 인터알리아
　　　아트컴퍼니, 서울, 한국

《메이크샵 톱10》 메이크샵 아트스페이스,
파주, 한국
《비밀의 숲》 국립현대미술관, 과천, 한국
《나는 그들의 것이 아름답다》 갤러리 다,
광주, 한국
2011 《What do you think about nature》
갤러리 89, 파리, 프랑스
2010 《여수국제아트페스티발》 여수, 한국
2009 《Passage 2009》 유니버샬 큐브,
라이프찌히, 독일
2008 《교류A 전》 비엔나, 오스트리아
2007 《Femme y es-tu?》 오랑쥬리 드 세나,
파리, 프랑스
2006 《작가 4인전》 갤러리 죠엘 포세매, 파리,
프랑스
《국제예술가의 만남》 오피탈 쌀페트리에
쌩-루이, 파리, 프랑스
2003 《재불한국화가 100년사전》 프랑스
가나보부르, 파리, 프랑스
2002 《아침의 문》 앙리두낭 병원, 파리, 프랑스
《파리 뉴욕 워싱턴거주 여류작가전》 워싱턴
한국문화원, 미국
2001 《모나코국제현대미술제》 몬테카를로,
모나코
《살롱 몽후즈전》 몽후즈, 프랑스
2000 《청년작가초대전》 갤러리스위스,
스트라스부르, 프랑스

《살롱2000 SNBA 초대전》 카루젤 루브루,
파리
《2000 한국젊은작가전》 그랑 떼아트르,
앙제 프랑스

작품소장

전남도립미술관, 광양
과천국립현대미술관, 과천
모나코 시청, 모나코
미술은행(과천현대미술관), 과천
김학수기념박물관, 인제대학교, 김해

Younmi BYUN (1964~)

Vit et travaille à Paris
Diplôme de l'Ecole des Beaux Arts Chugye, Séoul,
Corée du Sud 1988

2000 Galerie Prieuré de Pont-Loup, Moret-sur-
Loing, France
1999 Galerie CROUS Beaux-Arts , Paris, France

EXPOSITIONS PERSONNELLES

2021 《de nouveau la forêt》 Galerie
523KunstDoc, Busan, Corée du Sud
2020 《de nouveau la forêt》 Galerie Jacob,
Séoul, Corée du Sud
2019 《La forêt enchant(ier)ée》 une Fresque de
younmi byun sur la palissade du chantier
de la Société du Grand Paris, Bagneux,
France
2018 《A l'écoute de la forêt》 château
Ladoucette, Drancy, France
2015 《Forêts spectrales》 Galerie Baiksong,
Séoul, Corée du Sud
2014 《Forêts spectrales》 Annexe culturelle de l
AF de Daejeon, Corée du Sud
2013 《Forêts spectrales》 Galerie d'un livre l'
autre, Paris, France
2012 《forêt noire》 Inje université musée
mémorial Kim haksoo, Corée du Sud
《forêt noire》 Galerie du Tableaux,
Marseille, France
2011 《forêt noire》 Galerie SEJUL, Séoul, Corée
du Sud
2009 Galerie Christinepark, Paris, France
2008 Galerie SEJUL, Séoul, Corée du Sud
2007 Galerie Christinepark, Paris, France
2006 Galerie KunstDoc, Séoul, Corée du Sud
2005 《Bois de vincennes》 Galerie SEJUL,
Séoul, Corée du Sud
2002 Galerie d'art espace culturel E. Leclerc, Vitry
sur seine, France
2001 Galerie d'art de l'aérogare d'Orly Sud,
Aéroport de Paris, France

EXPOSITIONS COLLECTIVES

2021 《Overseas Artist return support program_
Younmi Byun et Jaedon Shin》 Haengchon
Art Museum, Haenam, Corée du Sud
2021 《When the light comes out of the sun》
Jeonnam Museum of Art, Gwangyang,
Corée du Sud
2021 《a mark_une certaine trace, un regard
tournant》 samyuk building, Séoul, Corée
du Sud
2019 《When I Encounter Your Green》 Suwon
Museum of Art, Suwon, Corée du Sud
2018 《Entrer dans la forêt》 Art Space Purl,
Daegu, Corée du sud
2017 《안 도시 뜰》 ICAPU/17, International
Contemporay Art Project Ulsan, Corée du
sud
2016 《One, two, three and···7》 La Passerelle,
université de Rouen, Rouen
《Biennale d'art actuel grand format》 La P'
tite criée, Montreille
2015 《Out of Home》 Plan.d. Düsseldorf,
Allemagne
《Art Project in Ulsan 2015》 Ulsan, Coree
du Sud
2013 《Hivernal》 Montreuil, France
《M-ART》 Galerie KwanHoon, Séoul,
Corée du Sud
2012 《The Secret Forest》 National Museum of
Modern and Contemporary Art, Corée du
Sud
《Beyond the Boundaries of Physical

Properties》 Galerie Interalia》
《MakeShop Top10》 Makeshop Art Space
Pajoo, Corée du Sud
《je sais que le leur est beau》 Galerie D,
kwangyoo, Corée du Sud

2011 《What do you think about nature?》
Galerie89, Paris, France

2010 《Yeosu International Art Festival》 Yeosu,
Coree du sud

2009 《Passage 2009》 Universal Cube, Baumoll
spinnerei, Leipzig

2008 《Amitiés》 Galerie Mel contemporary,
Vienne, Autriche

2007 《Femme y es-tu ?》 Orangerie du Sénat
par Artsenat, Paris, France

2006 《Les 4 artistes》 Galerie Joëlle Possémé,
Paris, France
《Rencontre internationale des arts》
Chapelle St Louis, hôpital Salpêtrière,
Paris, France

2003 《100ans d'histoires des Artistes Coréens en
France》 Galerie Gana-Beaubourg, Paris

2002 《Portes du matin》 Hôpital Henri Dunant,
centre de Gérontologie, Paris, France
《A room of their own : Korean women
artistes from Paris,
New York, and Washington DC 》 Korean
cultural service, Washington, Etats-Unis

2001 《Salon International d'Art Contemporain》
Monte-Carlo, Monaco
《Salon de Montrouge》 Centre culturel,
Montrouge, France

2000 《Exposition Jeunes artistes coréens》
Galerie Suisse, Strasbourg, France
《Salon 2000 S.N.B.A》 Carrousel du
Louvre, Paris, France
《Jeunes artistes coréens》 Bibliothèque,
Grand Théâtre, Angers, France

COLLECTIONS
Jeonnam Museum of Art, Gwangyang, Corée du
Sud
National Museum of Modern and Contemporary
Art, Corée du Sud
Hotel de ville de Monaco, Monaco
Arte Banck (National Museum of Modern and
Contemporary Art), Corée du Sud
Inje université musée mémorial Kim haksoo,
Corée du Sud

HEXAGON 한국현대미술선
Korean Contemporary Art Book

001	이건희	*Lee, Gun-Hee*
002	정정엽	*Jung, Jung-Yeob*
003	김주호	*Kim, Joo-Ho*
004	송영규	*Song, Young-Kyu*
005	박형진	*Park, Hyung-Jin*
006	방명주	*Bang, Myung-Joo*
007	박소영	*Park, So-Young*
008	김선두	*Kim, Sun-Doo*
009	방정아	*Bang, Jeong-Ah*
010	김진관	*Kim, Jin-Kwan*
011	정영한	*Chung, Young-Han*
012	류준화	*Ryu, Jun-Hwa*
013	노원희	*Nho, Won-Hee*
014	박종해	*Park, Jong-Hae*
015	박수만	*Park, Su-Man*
016	양대원	*Yang, Dae-Won*
017	윤석남	*Yun, Suknam*
018	이 인	*Lee, In*
019	박미화	*Park, Mi-Wha*
020	이동환	*Lee, Dong-Hwan*
021	허 진	*Hur, Jin*
022	이진원	*Yi, Jin-Won*
023	윤남웅	*Yun, Nam-Woong*
024	차명희	*Cha, Myung-Hi*
025	이윤엽	*Lee, Yun-Yop*
026	윤주동	*Yun, Ju-Dong*
027	박문종	*Park, Mun-Jong*
028	이만수	*Lee, Man-Soo*
029	오계숙	*Lee(Oh), Ke-Sook*
030	박영균	*Park, Young-Gyun*
031	김정헌	*Kim, Jung-Heun*
032	이 피	*Lee, Fi-Jae*
033	박영숙	*Park, Young-Sook*
034	최인호	*Choi, In-Ho*
035	한애규	*Han, Ai-Kyu*
036	강홍구	*Kang, Hong-Goo*
037	주 연	*Zu, Yeon*
038	장현주	*Jang, Hyun-Joo*
039	정철교	*Jeong, Chul-Kyo*
040	김홍식	*Kim, Hong-Shik*
041	이재효	*Lee, Jae-Hyo*
042	정상곤	*Chung, Sang-Gon*
043	하성흡	*Ha, Sung-Heub*
044	박 건	*Park, Geon*
045	핵 몽	*Hack Mong*
046	안혜경	*An, Hye-Kyung*
047	김생화	*Kim, Saeng-Hwa*
048	최석운	*Choi, Sukun*
049	변연미	*Younmi Byun*
050	오윤석	*Oh, Youn-Seok*
051	김명진	*Kim, Myung-Jin*
052	임춘희	*Im, Chunhee*
053	조종성	(출간예정)
054	안창홍	(출간예정)